一張紙做一本書。

每個人都能上手的超創意小書
王淑芬教你輕鬆做！

作者◎王淑芬 手工與攝影◎顏怡令

一張紙的無限可能。 王淑芬

某日女兒見我忙著在一張紙上剪摺黏貼，問我做什麼？我有點得意的說：「媽媽要變魔術給妳看，等一下這張紙會變成一本書，而且足足有十六頁，正巧可用來寫一本小詩集。」結果我女兒回答：「該不會是把一張紙剪成八張，再用釘書機釘起來，變成十六頁吧。」當然不是啊！

最早接觸手工書，是為了自己的課程需要。我是美勞教師，學期末課程，會有「做一本圖畫故事書」的單元。後來有段時間我也熱心推廣兒童讀書會，有時以「讀一本書，做一本書」做為最後的記錄活動。但讀書會，不可能準備一堆工具材料與時間，來完成手工書，因此，只用一張紙來做簡單小書，便成了最佳選擇。其中，「八格書」是最好用的（做法請參考本書第 3 頁），我還以八格書形式設計出學習單與口袋書，變身為「閱讀存摺」，不少老師以此方法來記錄學生的閱讀成果，甚是好用。

後來，接觸到更多一張紙做書的方法，我真是為那些千奇百變的方式著迷，花了大量時間研究，加以改良或自己動腦設計。幾年下來，我電腦中存下的「一張紙做一本書」大約有五十種。不過，「單紙成書」做法當然不僅這五十種，說不定有上百種呢！

近幾年演講分享時，除了示範這些可愛小書的做法外，我也搭配不同書款，設計如何與教學單元（比如語文課、社會課）結合應用。許多老師家長都同意透過自己做書，更能深度認識書與愛上書。他們也問我是否有此類工具書可資參考，以便在家學習應用。因此，我決定挑選其中二十種入門款，既簡單有趣又實用，整理成書。

本書主要設計構想在於:

1・材料、工具、做法簡單,方便任何年紀使用,隨時隨地可玩。

2・練習平面結構如何組裝拆解成各種變化,刺激創意與「空間智能」發展。

3・搭配語文書寫練習與繪圖設計,增長文學素養與美學能力。

希望大小朋友都能以本書做為引子,引出創作樂趣,說不定讀者能自己開發出更多可能。一張紙再也不是單純的一張平面,而是充滿無數魔法的各種奇想之書、創意之書。

八格書做法

❶ 8 開圖畫紙摺成 8 格。

❷ 紙由右往左對摺,在右邊中央水平線剪開一格 。

❸ 剪開處向上拉起 。

❹ 開口處往兩邊下摺 。

❺ 立起成十字形 。

❻ 合起變成小書。

本書使用方法。

關於材料　materials

本書既名為一張紙，顧名思義，每本書所需的材料便是一張紙。書中所示範的多為常用的尺寸（指一般書店與文具店可購買的紙材尺寸）基本上為：

1. A4：約為 21 x 29.7cm
2. 八開：約為 27.2x39.3cm
3. 四開：約為 39.3x54.5cm

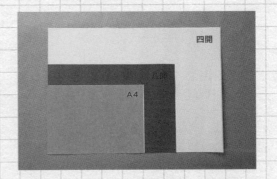

但是讀者實際製作時，可依自己希望的開本（指書做好的尺寸）來決定使用多大的紙。

紙有厚薄之分，一般 A4 影印紙多為較薄的70 磅（70g），適合用來讓小朋友即興練習以鉛筆寫與畫的小故事。但如果要使用彩色筆或水彩著色，考慮到色彩會透過紙背，最好用較厚的紙，比如 120 磅（120g）以上。

關於工具 tools

基本工具：剪刀、美工刀、切割墊、鐵尺、白膠、鉛筆、彩色筆或彩色鉛筆；最好還能準備一支已經寫不出字的無水原子筆，利用它的堅硬圓筆頭來壓摺紙，讓摺線較明確好摺，十分好用。

黏貼時使用哪種膠較佳？作者個人最常用白膠，較牢固（另有無酸白膠更不傷紙質，不過一般文具店購買的便可以了）。如果是用一般 70 磅的影印紙，使用口紅膠、膠水就夠了。

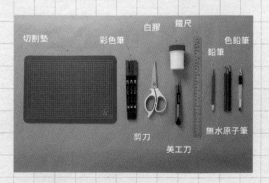

關於摺法 how to fold?

❶ 一般摺紙最常見的摺法，分為山線與谷線。紙往前摺一下再翻回原樣是谷線（凹下的線），往後摺再翻回原樣是山線（凸起的線）。本書中的藍色虛線為山線，紅色虛線為谷線，紅色實線則為剪開的線，黑色虛線是指一般摺線。

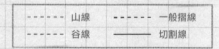

| ------ 山線 | ------ 一般摺線 |
| ------ 谷線 | ——— 切割線 |

❷ 本書做法中，若提到「翻至背面」，一律指從正面的右邊往左翻至背面。為讀者參閱方便，書中做法的第一步驟開始時，朝上的彩色面表示正面，紙背面則為白色。

❸ 摺紙時，必須保持單張紙狀態摺，不可對摺後又重複對摺，因為紙有厚度，會使每一等分的摺頁寬度不同。

書的結構　structure

1 一般說來，一本書的書體結構順序是：**封面→前蝴蝶頁→書名頁→內頁→版權頁→後蝴蝶頁→封底**。與書背相對的另一邊（書翻開處）稱為書口。

2 封面在左邊還是右邊？如果內頁的文字是橫排，稱為西式排版，封面置於書的左邊，稱為左翻書。如果內頁的文字是直排，稱為中式排版，封面置於書的右邊，稱為右翻書。本書中示範的做法以左翻書為主。

3 **封面：**通常包含書名、作者名、出版社名、封面的圖案設計。

4 **內頁：**為方便讀者閱讀，做好的書如果有閱讀順序，可標明頁碼；而且每一本書的頁碼必須在相同位置，例如：都在每一頁的右下角。

5 **版權頁：**通常包含書名、作者名、出版社、出版日期、定價、ISBN（國際標準書號，現為 13 位數的一組數字）等。

6 **封底：**通常包含書的簡介、推薦以及 ISBN 條碼。本書介紹的小書做法，有些因為頁數不多，所以可讓封底兼作版權頁。

書寫方式 writing & drawing

先做好書體再書寫內頁,還是先在平面紙上
畫與寫好內頁(本書每一招都有平面結構分
解圖),再做成書呢?兩者皆可。但如果第
一次嘗試,可先以空白紙做成書體,再決定
內容要寫、畫什麼,如此較能掌握內頁順序
與書寫方向。

插畫技法 how to draw?

每一招也附上「這本書可以怎麼畫?」的插
畫技巧示範,讓每本手作書呈現別出心裁的
巧思,並且更加圖文並茂喔!

寫作提案 what to write?

每一招都附上「這本書可以寫什麼?」的創
作想法,希望能激發大小朋友的想像力,書
寫出自己獨一無二的故事來。

目次 Contents

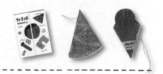

PART 1 | 超簡單小書
Easy-made Books

01
八格城堡書。
Castle

以這本小書來介紹家人、居住城市、家中最喜愛的地方、我的房間等。完成之後，送給爺爺奶奶或外公外婆欣賞。

02
T形書。
T shape

我希望有一家神奇博物館，裡面展示著來自月球的隕石、恐龍的書包、森林最奇幻的蘑菇。你呢？你想參觀什麼博物館？

03
信封小書。
Letter

寫給北極熊（天空、海洋、未來的我、惡夢……）的一封信。

04
甜筒書。
Ice cream

香草冰淇淋、巧克力冰淇淋不稀奇了。你還能想出什麼奇特口味的冰淇淋？在六頁內頁中，發揮創意寫出六種奇幻口味。

05
聖誕樹小書。
Christmas tree

寫出聖誕老人準備送禮的情形，你覺得是慌張忙碌，還是有一堆仙子精靈在幫忙？到底這些禮物都由誰製作包裝呢？

06
八葉書。
8-leaves

四季各有景觀特色，試著寫出你的觀察與感受。也可用其他東西來練習比喻，比如：春天的風像小貓咪的毛，細細柔柔的吹拂在臉上，好舒服。

07
M形斜角口袋書。
M shape pocket

旅遊或散步時，撿拾路邊美麗落葉放進口袋，並根據不同落葉的種類或造形，為它們寫一首小詩。

08
六個口袋小書。
6 pockets

製作可愛的動物紙偶，方便收進小書的口袋中與拿取，閱讀時可取出演出自創的故事短劇。

八格城堡書。

Castle

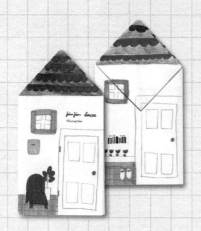

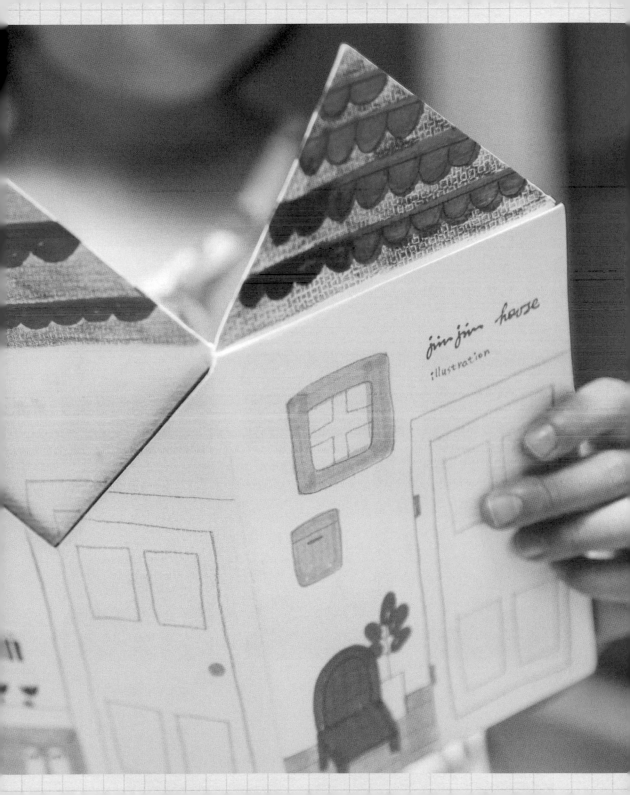

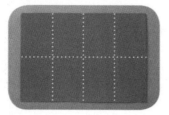

1 將紙橫放，如圖摺成八等分。

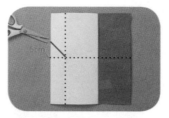

2 左邊往右摺 1.5 格（即左邊三格對摺），距離中央水平線上方 5cm 處往右下剪斜線。剪好後打開紙。

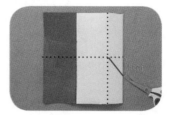

3 右邊往左摺 1.5 格（即右邊三格對摺），距離中央水平線下方 5cm 處往左上剪斜線。剪好後打開紙。

4 紙打開後，中央兩格已剪出左上右下尖形屋頂。

5 紙右轉 90 度，讓中央剪開屋頂的兩格往上摺凸起，另兩邊則壓平。

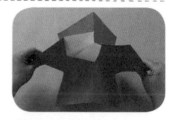

6 左右兩邊往下摺。

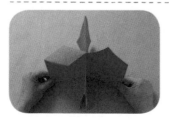

7 立起變成十字形。

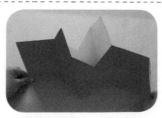

8 將非屋頂的那兩頁往左右拉開，變成城堡形。

9 寫上文字與插畫，城堡內部也要寫與畫。

⑩ 再度向中央靠緊呈十字形。　　⑪ 由左往右包住，變成一本
　　　　　　　　　　　　　　　　書。

完成品 take a look

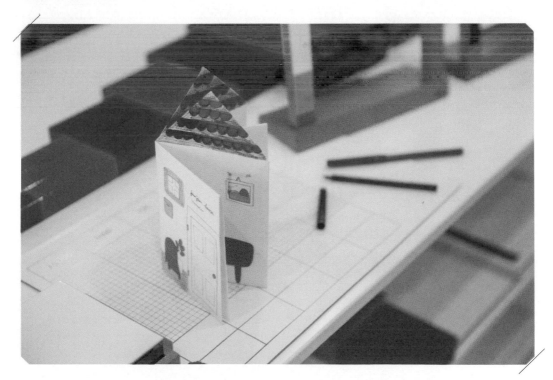

完成作品結構

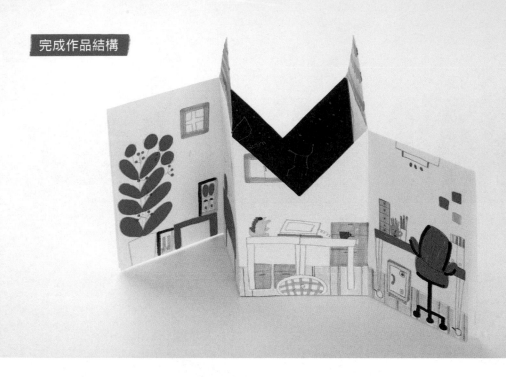

平面展開結構

	山線
- - - - -	谷線
———	切割線

正面

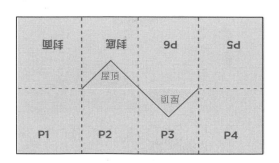

屋頂	屋頂	P6	P5
P1	P2	P3	P4

（屋頂、屋頂）

背面

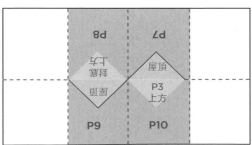

P8	P7
屋頂上方 屋頂	屋頂 P3 上方
P9	P10

這本書可以寫什麼？ what to write?

1. 《**我的家**》：以這本小書來介紹家人、居住城市、家中最喜愛的地方、我的房間等。完成之後，送給爺爺奶奶或外公外婆欣賞。

2. 《**我夢想住在**》：如果可以自己設計，你想將自己的家變成什麼？每個房間都各有特色與功能，比如：浴室不但可以泡澡，還可變身為瀑布遊樂場，一定很酷吧！

3. 《**公主／王子的城堡**》：你覺得童話故事裡的公主或王子，他們的城堡有什麼設備或寶貝？或改成其他角色，比如：「哈利波特的城堡」也可以哦！

4. 《**恐怖城堡**》或《**鬼屋探險**》：搭配萬聖節，寫一本充滿驚奇的冒險故事。

這本書可以怎麼畫？ how to draw?

◉ **主題** │ My house
◉ **技法** │ 色塊插畫
◉ **媒材** │ 彩色筆、鉛筆、原子筆、黑色紙、螢光顏料

構思好畫面後，以彩色筆做色塊大面積打底著色，繪製出預上色的區塊，再以鉛筆與原子筆做細部的描繪。最後，內部以黑紙貼底，螢光色顏料繪製十二星座星空，即可完成。

八格城堡書。
Castle

idea 02

Ｔ形書。
T shape

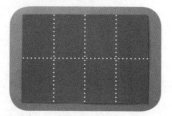 **材料與工具** materials 八開圖畫紙一張、剪刀、彩繪筆。

做 法 how to fold?

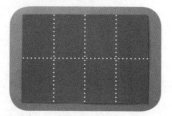

① 將紙橫放，如圖摺成八等分。

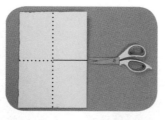

② 紙右往左對摺，在右邊對摺邊的中間水平線剪開一格。

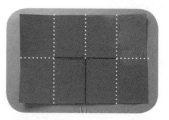

③ 紙打開，剪開中央底邊的垂直紅線。

④ 從底部剪開處向上往左右摺。

⑤ 左右底部往後摺。

⑥ 兩邊往中間摺。

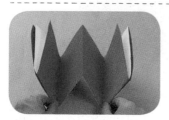

⑦ 往左右兩邊下摺。

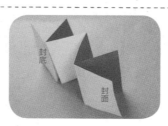

⑧ 往前立起，右邊為封面，左邊為封底。

022

 完成品 | take a look

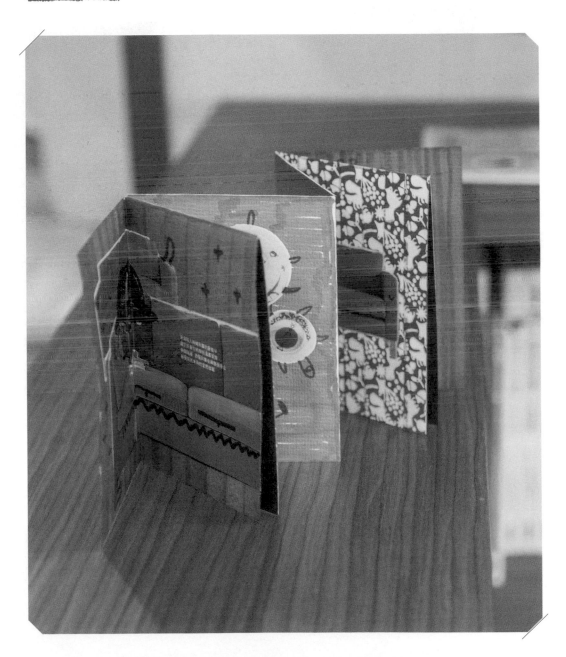

完成作品結構

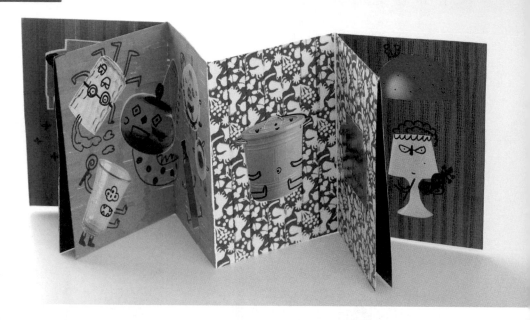

平面展開結構

------ 山線		
------ 谷線		
—— 切割線		

正面

P6	P5	P4	P3
P7	P8	P1	P2

背面

P10	P9	
封面	封底	

這本書可以寫什麼？ what to write?

1. 《夢中的博物館》：我希望有一家神奇博物館，裡面展示著來自月球的隕石、恐龍的書包、森林最深處的蘑菇（吃一口便能立刻長大）。你呢？你想參觀什麼博物館？館長是玉皇大帝還是白雪公主？

2. 《大與小》：做成雙封面，從左邊讀來是《大的故事》，從右邊讀來是《小的故事》，中間兩頁可讓大與小對話。

3. 《跳進兔子洞》：愛麗絲跟著兔子跳進洞裡，結果遇到紅心皇后與瘋帽客等一堆不可思議的事。想想看，如果是你跳進洞裡，希望會遇見什麼神奇的事？

--

這本書可以怎麼畫？ how to draw?

◉ 主題｜My fantasy
◉ 技法｜紙膠帶拼貼
◉ 媒材｜各類膠帶、原子筆

構思好主題後，可利用彩色筆或是紙膠帶打底變化，再剪貼雜誌上喜歡的圖案黏貼排版，最後以簽字筆繪製出各種表情，即可完成一本充滿幻想力的小書。

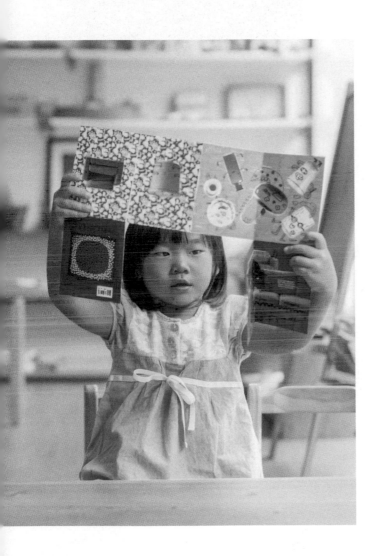

T 形書。
T shape

idea 03

信封小書。
Letter

做法 how to fold?

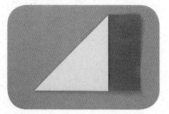

1 將 A4 紙橫放，左邊往右下摺直角。

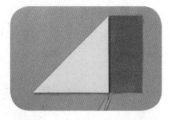

2 剪掉右邊長條，留左邊三角對摺紙（打開為正方形）使用。

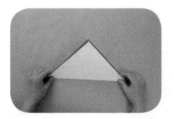

3 三角對摺，紙開口朝上。

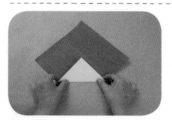

4 紙打開，將底部摺到中線。

5 往上對摺回到中線處。

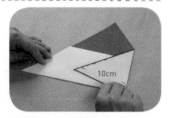

6 右角往左摺 10cm（約底邊的三分之一）。

7 左角也往右摺。

8 左角再往回摺到左邊。

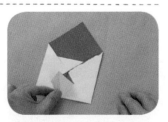

9 將最前面的角打開成菱形，並將菱形壓平。

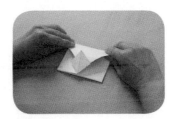

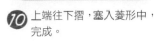 上端往下摺,塞入菱形中,完成。

完成品 take a look

完成作品結構

1. 封面寫上書名與作者。
2. 背面封底可兼做版權頁。
3. 打開的第一頁寫這本小書的簡介。
4. 打開的第二頁寫作者簡介。
5. 打開的第三頁寫小書的序。
6. 全部打開,寫小書全文。

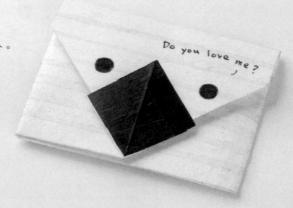

平面展開結構

- - - - - -	山線
- - - - - -	谷線

正面

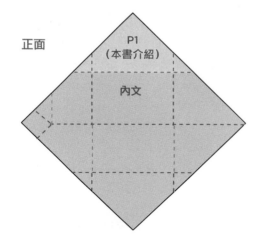

P1
(本書介紹)

內文

背面

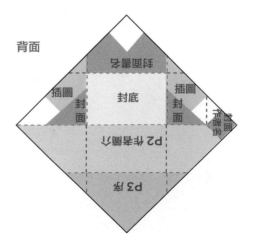

封面書名

插圖

封底

插圖

封面

封
面

封
面

封面書名

P2 作者簡介

P3 序

這本書可以寫什麼？ what to write?

1. **搭配節慶**：給媽媽（爸爸、聖誕老人、年獸、屈原……）的一封信。

2. **搭配閱讀寫給書中角色**：給哈利波特（孫悟空、小王子、白雪公主、毛毛蟲、母雞蘿絲……）的一封信。

3. **特殊對象**：給北極熊（天空、海洋、未來的我、惡夢……）的一封信。

這本書可以怎麼畫？ how to draw?

- ◉ **主題**｜Do you love me ？
- ◉ **技法**｜紙膠帶拼貼
- ◉ **媒材**｜各類膠帶、原子筆

不同的膠帶有各種質感，利用質感的變化可搭配出自己想要的效果。例如：觸感有短毛邊的醫美膠帶可模擬出北極熊身上暖毛的樣子，黑色紙膠帶可模擬出牠鼻子的質感，最後再以原子筆做結合繪製，即可完成。

信封小書。
Letter

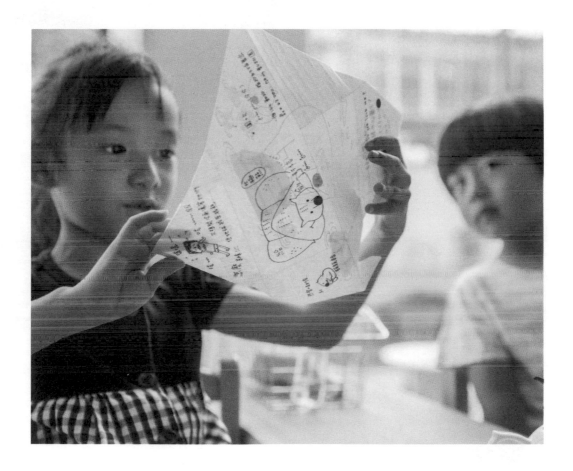

idea 04

甜筒書。
Ice cream

做 法 how to fold?

1 將紙橫放，左上角往右下摺直角三角形，剪掉右邊長條，留左邊正方形紙使用。

2 正方形紙放為菱形，由下往上三角對摺。

3 左邊往右再摺一次三角對摺。

4 前方紙往上對摺。

5 後方紙也往上對摺。

6 上方畫半圓弧形。

7 依弧線剪下。

8 打開到紙呈半圓形，開口向左。

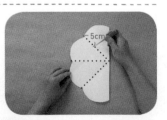

9 在最上方那一條摺線 5cm 處刺洞。

⑩ 穿過一條細繩。

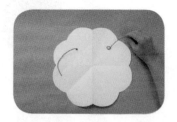

⑪ 紙全部打開，背面朝上，
細繩拉平，繩子兩端在穿
出紙的洞口處打結，以免
脫落。

⑫ 翻至正面，依山線與谷線，
摺出書內頁。（可參考平
面結構圖）

⑬ 包起來變成一本書。

⑭ 書口打蝴蝶結，完成。

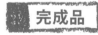 完成品

take a look

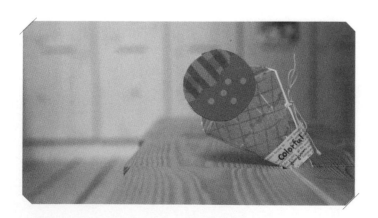

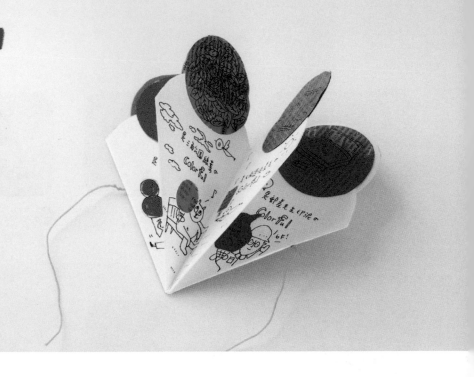

平面展開結構

山線	- - - - -
谷線	- - - - -

正面

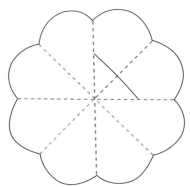

背面

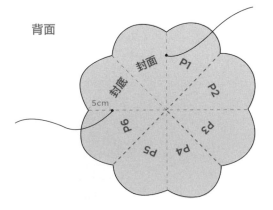

5cm

封底　封面　P1
P2
P6　P3
P5　P4

Note! 除了內頁的 P1-P6，若將紙全部打開，另一面（原來紙的正面）也可再寫內容。

這本書可以寫什麼？ what to write?

1. 《我的奇幻冰淇淋》：香草冰淇淋、巧克力冰淇淋不稀奇了。你還能想出什麼奇特口味的冰淇淋？在六頁內頁中，發揮創意寫出六種奇幻口味。

2. 《Colorful》：寫一本色彩繽紛的甜筒書，每一頁一個顏色，並想像這是用什麼做出來的冰淇淋。比如：紅色是用夕陽的彩光製造的，嚐起來冰涼中又有點微燙；藍色是北極冰原製造的，吃下去會涼到骨子裡。

3. 《好吃的披薩》或《好吃的蛋糕》：這本書的形狀也像披薩與蛋糕，所以也能寫成這兩個主題的書；尤其是搭配閱讀，製作成披薩書或蛋糕書會很可愛。

這本書可以怎麼畫？ how to draw?

- ◉ 主題｜Colorful！
- ◉ 技法｜報紙剪貼
- ◉ 媒材｜英文報紙、色紙、彩色筆、雙面膠

利用英文報紙的異國風情，剪一個可搭配甜筒比例的冰淇淋球，以雙面膠固定黏於上方（每一頁的球須對齊一樣的高度），報紙上可著色，其他內頁則隨自己喜好做剪貼。為每一片甜筒設計不同口味和故事，畫好後將小書合起，即可完成。

甜筒書。
Ice cream

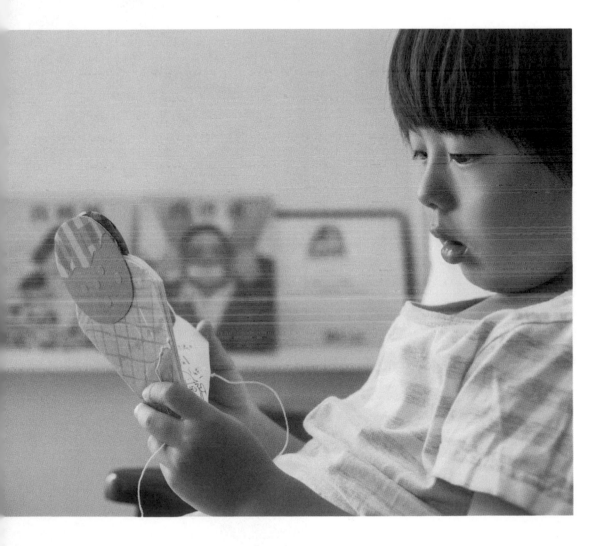

idea 05

聖誕樹小書。
Christmas tree

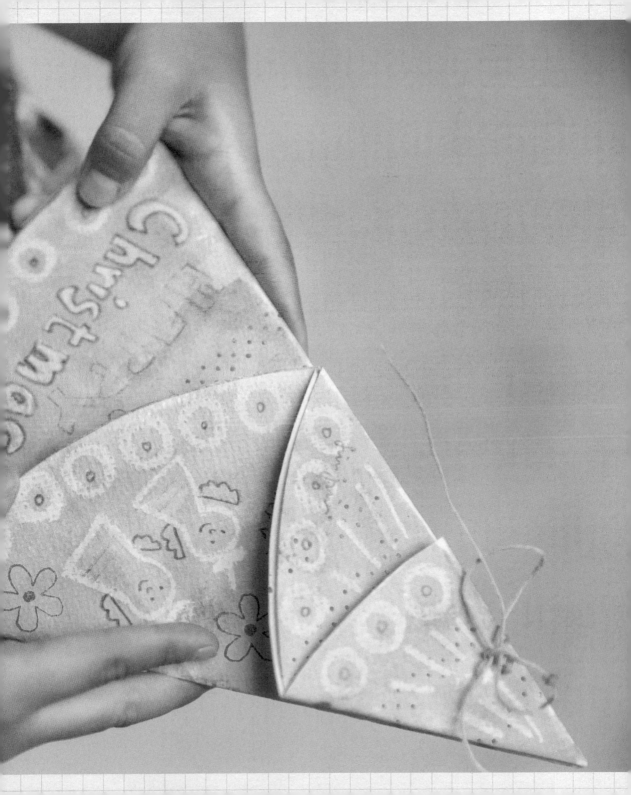

材料與工具 materials 八開圖畫紙一張、圓規、剪刀、40cm 細繩一條、錐子、彩繪筆。

做法 how to fold?

① 找個大圓盤描圓，或以圓規畫出半徑 13cm 的圓，剪下圓形。

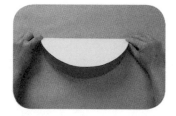

② 圓形向下對摺。

③ 再次由左向右對摺。

④ 恢復半圓形，將左邊往右摺到中央點。

⑤ 翻至背面，往左轉 90 度如圖示擺放。

⑥ 底邊往右上摺到對齊上邊。

⑦ 翻至背面再轉 90 度變成樹的造形。

⑧ 右上邊往左摺到對齊左邊。

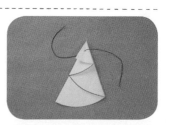

⑨ 離頂端 3cm 中央直線處鑽洞並穿入一條細繩。

 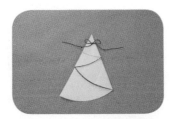

⑩ 紙全部打開，背面朝上，
繩子拉平，在穿出洞口處
打結，以免脫落。

⑪ 將書摺回原來的聖誕樹造
形，繩子在封面打蝴蝶結。

完成品 take a look

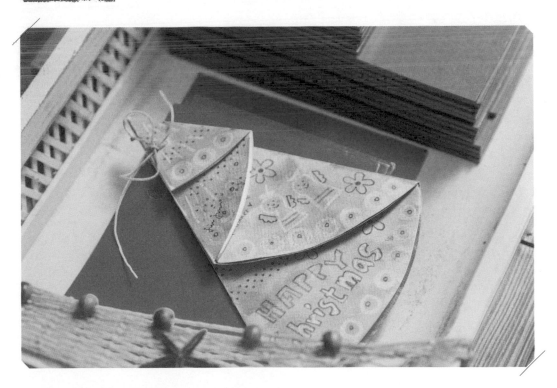

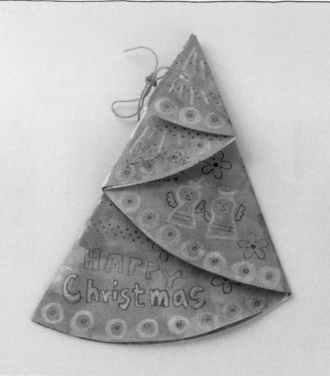

平面展開結構

正面

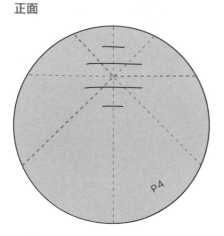

背面

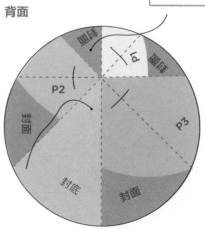

| - - - - - | 山線 |
| - - - - - | 谷線 |

Note! 封面含書名與作者名，封底可當版權頁。每翻開一頁，便開始寫內容，依序標示頁碼。

這本書可以寫什麼？ what to write?

1. 《聖誕老人歡迎你》：寫出聖誕老人準備送禮的情形，你覺得是慌張忙碌，還是有一堆仙子精靈在幫忙？到底這些禮物都由誰製作包裝呢？

2. 《感恩小書》：在溫馨團圓的節日裡，會讓人更珍惜擁有的一切。對想要感謝與祝福的對象，寫下一點心意吧。還可以在書中設計兌換券，比如：送給媽媽的是「幫忙搥背五分鐘」，歡迎媽媽抽空來兌換哦！

3. 《最美麗的聖誕樹》：如果請你來設計聖誕樹，你會如何佈置？要不要掛上一大串五顏六色的彩色珠子，還是掛滿剛烤好的餅乾？

這本書可以怎麼畫？ how to draw?

◉ 主題｜Happy Christmas！
◉ 技法｜蠟筆印章畫
◉ 媒材｜蠟筆、壓克力顏料（或水彩）、印章、印泥、原子筆

構思好畫面，先用白色蠟筆繪製喜歡的圖案，再以壓克力顏料加水稀釋後塗滿畫面，便會自然留白出蠟筆的線條，再搭配印章與色鉛筆即可完成自己的聖誕故事小書。

聖誕樹小書。
Christmas tree

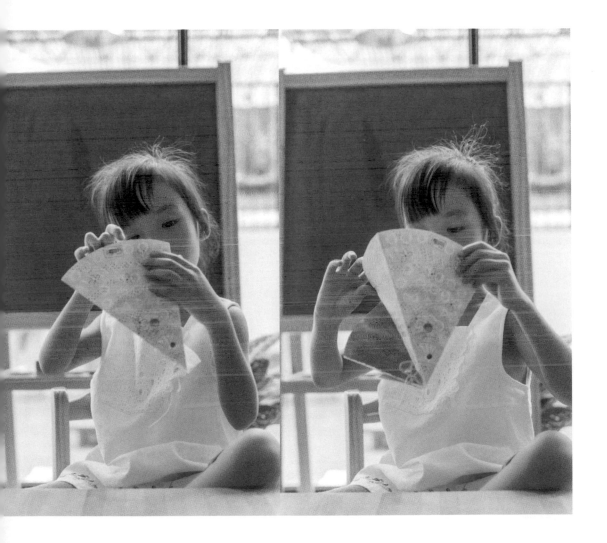

idea 06

八葉書。

8-leaves

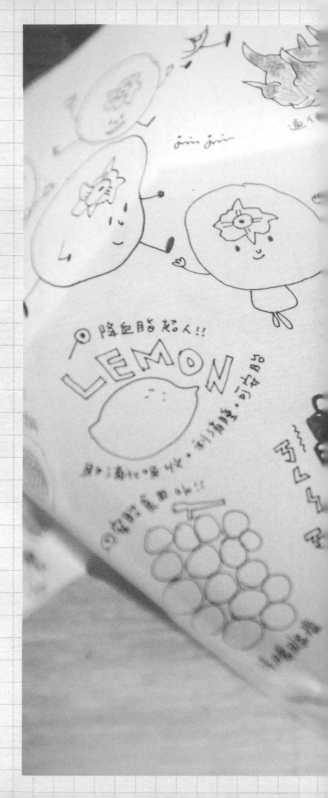

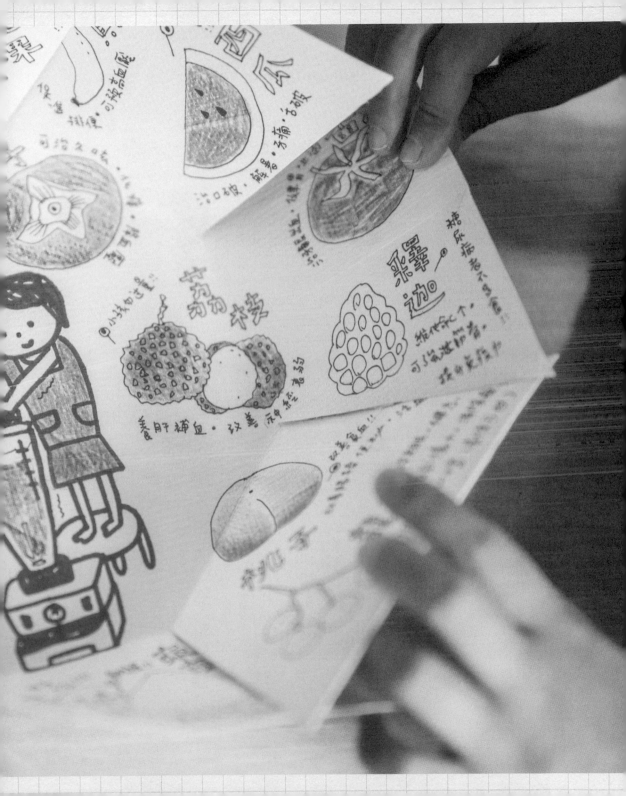

1 將紙橫放，左邊往右對摺。

2 下邊往上對摺。

3 左上角往右下角摺直角。

4 剪掉右邊長條。

5 最上層紙往上對摺，再翻回，出現中央摺線。

6 從右往左，順著中央摺線，整疊紙一起剪開 7cm（用 A4 紙則剪 5.5cm）。

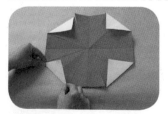

7 紙打開回正面，四個角從剪開處的兩邊，各自往內摺等邊直角三角形。

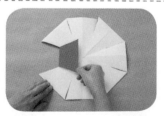

8 翻到背面，左邊中央那一片往中央摺。為了翻閱方便，可在最外緣寫編號。

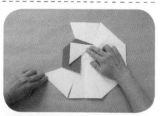

9 依順時針方向，第二片往中央摺，將第一片壓在底下。

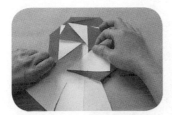

10 依序摺到第六片。第六片的下半部摺入第一片底下。

11 摺到第七片時，塞入第一片底下。

12 第八片向中央摺，塞入第一片底下。

13 完成後朝上那一面為封面。背面當做版權頁或封底。

完成品

take a look

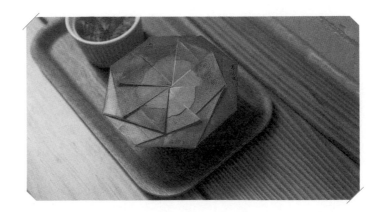

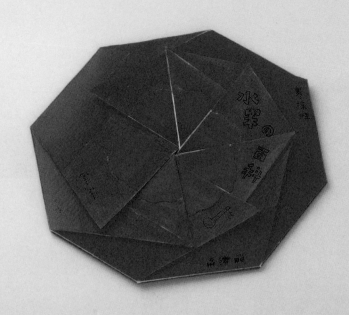

平面展開結構

-----	山線
-----	谷線
————	切割線

正面

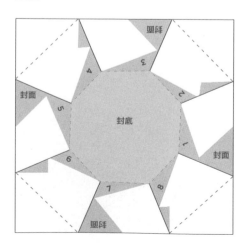

背面

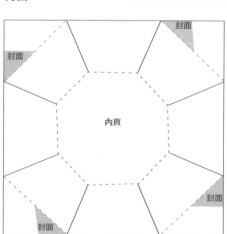

這本書可以寫什麼？ what to write?

1. 《春夏秋冬》：四季各有景觀特色，試著寫出你的觀察與感受。也可用其他東西來練習比喻，比如：春天的風像小貓咪的毛，細細柔柔的吹拂在臉上，好舒服。

2. 《我最喜愛的四本書》：目前所讀過的書中，你印象最深的是哪四本？幫這四本書做個簡單的小海報，當八葉書打開，內頁是書的精采書摘，或各用一句形容詞來描述這四本書。

3. 《猜猜裡面是什麼？》：做一本充滿神秘感的八葉書也不錯，你可以在封面或封底寫上簡單的提示，讓讀者猜猜裡面寫的究竟是什麼，當葉片一打開，便有揭曉的樂趣呢。比如《這是一本香噴噴的書，為什麼？》打開後，則是各種會發出香味的水果介紹書。

這本書可以怎麼畫？ how to draw?

◉ 主題｜水果の百科
◉ 技法｜單色插畫
◉ 媒材｜漫畫色筆、麥克筆、美術紙、彩色筆、色鉛筆、紙膠帶

八葉書的頁面插卡錯位的特性可依不同畫面構想做出不同的效果，比如將小書設定成柿子的樣子，將封面以複合媒材與美術紙結合繪製成水果的質感，內頁以色筆繪製出黑線條＋橘紅色細的局部著色插圖風格，即可完成。

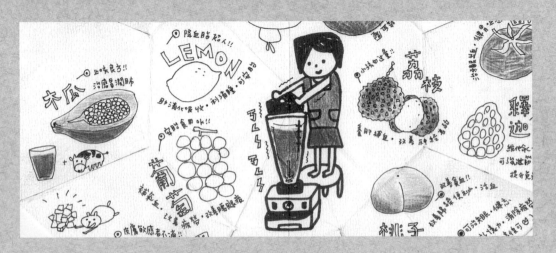

八葉書。
8-leaves

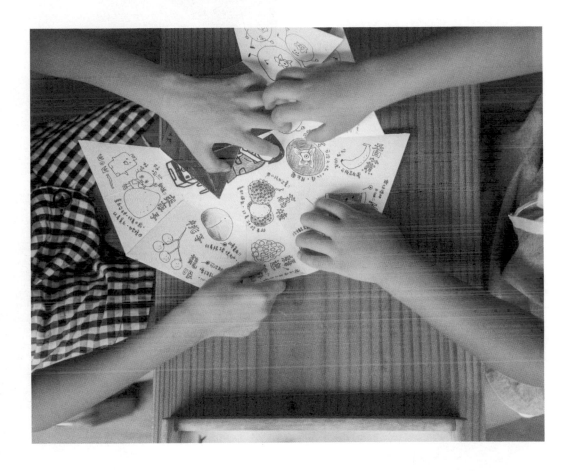

idea 07

M 形斜角
口袋書。

M shape pocket

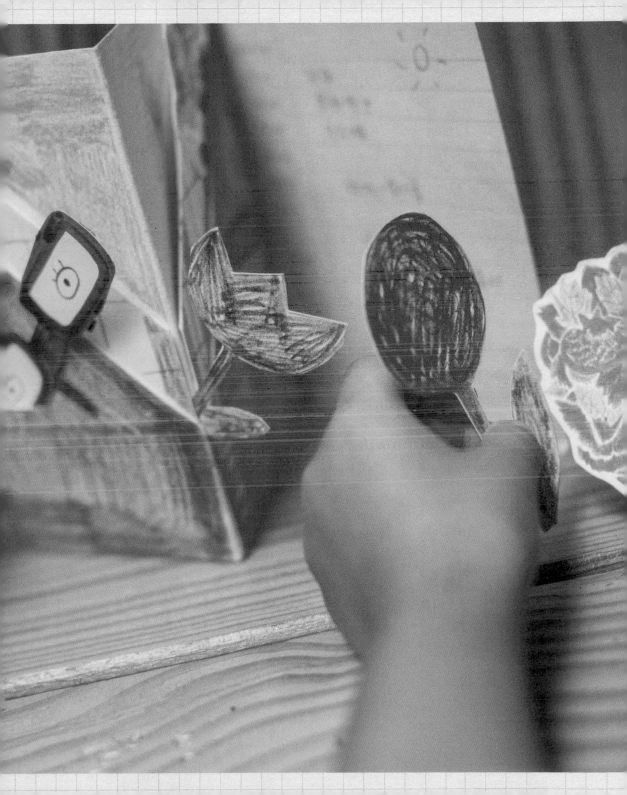

材料與工具 materials　八開圖畫紙一張、剪刀、紙膠帶、彩繪筆。

做　法 how to fold?

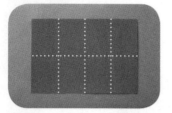

① 將紙橫放，如圖摺出八等分。

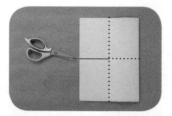

② 紙右往左對摺，剪掉左邊紅線（上下兩張紙一起剪）。

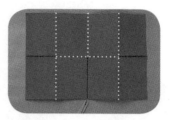

③ 紙打開，剪掉中央底部紅線。

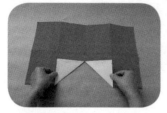

④ 底部中央兩格往兩邊摺直角三角形。

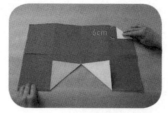

⑤ 右上角摺小直角三角形（約6cm高）。

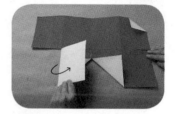

⑥ 左下角先往右摺一格。

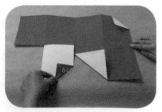

⑦ 再將右下角往上摺出小三角（約6cm）。

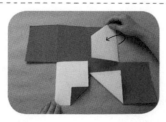

⑧ 右上格往左摺。

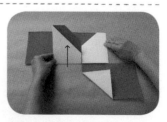

⑨ 左邊底部往上摺。

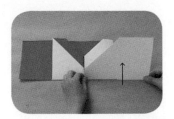

⑩ 右邊底部往上摺。

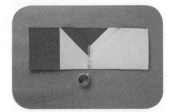

⑪ 中央底部以紙膠帶黏貼住左右的口袋邊。

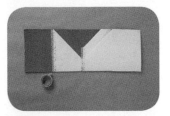

⑫ 左一與左二格銜接處以紙膠帶黏貼。

⑬ 翻至背面，左一與左二格銜接處以紙膠帶黏貼。

⑭ 翻回正面，如圖摺出 M 字形。最左頁為封面。

⑮ 完成後，在兩個內頁中，共有四個口袋可裝入卡片式內容。

收合書方法 how to pack?

① 紙膠帶對摺，套入一條橡皮筋或鬆緊帶。

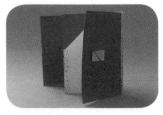

② 貼於封底離書口 2cm 處。

③ 當橡皮筋往封面套住時，便可收合整本書。

完成作品結構

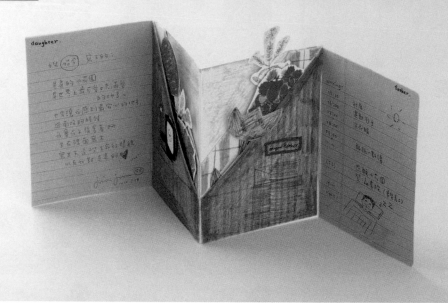

平面展開結構

----	山線	
----	谷線	
——	切割線	

正面

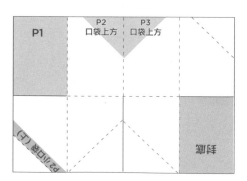

背面

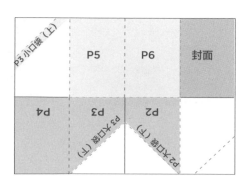

這本書可以寫什麼？ what to write?

1. 《落葉詩集》：旅遊或散步時，撿拾路邊美麗落葉放進口袋，並根據不同落葉的種類或造形，為它們寫一首小詩。

2. 《書籤收集本》：逛書店時常有免費的書籤或小卡片可拿，收進口袋書，可隨時欣賞。或是自己設計讀後心得的小書卡，簡單記錄閱讀想法。

3. 《雜誌書》：以某個主題，比如「可愛小動物」，收集相關圖片，剪貼放入口袋。口袋前方書寫自己的小詩或小介紹、短文，當成一本主題小雜誌。

這本書可以怎麼畫？ how to draw?

◉ 主題｜爸爸の小花園
◉ 技法｜色鉛筆畫
◉ 媒材｜色鉛筆、原子筆、美術紙、名片空白紙卡

以有印線的筆記本紙，黏於 M 型書左右兩側，將此區塊做為故事紀錄處。以紙卡製作小花圖卡插於斜口袋處，其餘地方以色鉛筆做繪製，即可完成。

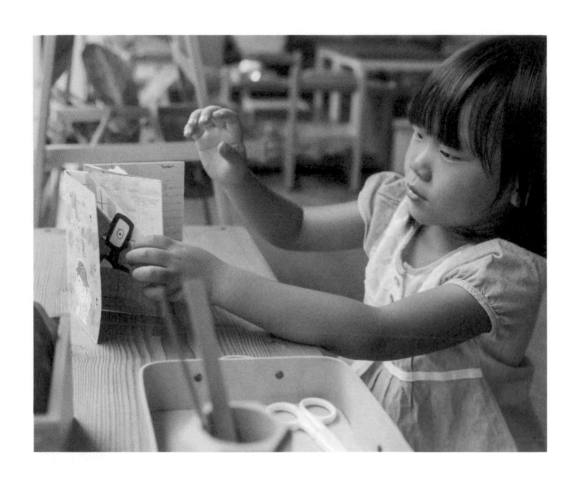

M 形斜角口袋書。
M shape pocket

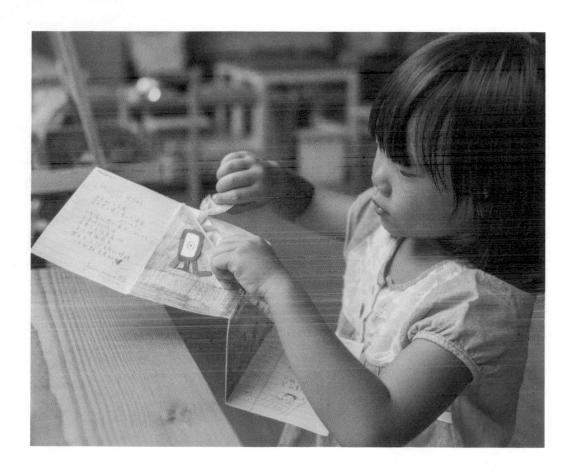

idea 08
六個口袋小書。
6 pockets

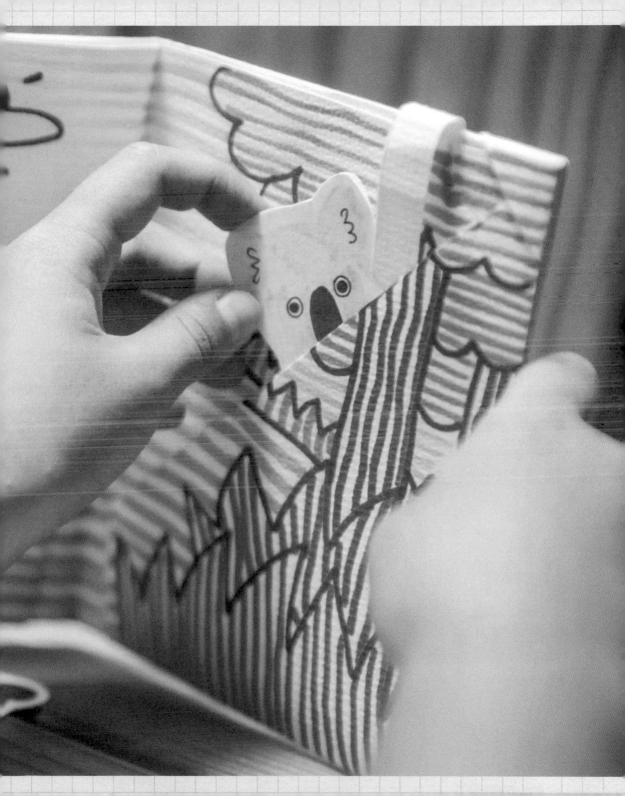

materials 八開圖畫紙一張、剪刀、紙膠帶、彩繪筆。

做法 how to fold?

1 將紙橫放，左右對摺後再打開，出現中線。

2 從兩邊往中間摺，但各離中線1cm寬。

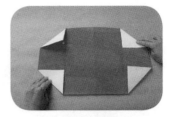

3 紙打開，四個邊角往內摺直角。

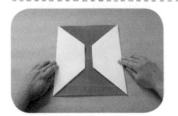

4 左右往中間摺入。

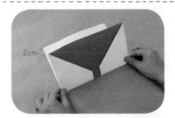

5 向後對摺，但後頁比前頁高2cm。

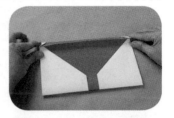

6 後頁高出的2cm向前摺。

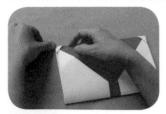

7 前頁往後頁的左右夾子內夾入。

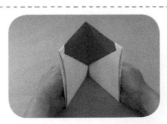

8 往前對摺，完成。上方有夾子的一面當內頁。

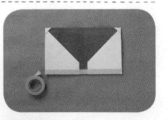

9 底部貼紙膠帶（正面與背面都要貼）。

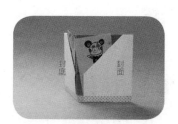

10 前頁當封面與封底，書名做成卡片式放入口袋。

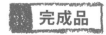 **收合書方法**

how to pack?

1 準備一條 10cm 長，1cm 寬紙條，貼在封底口袋內。

2 紙條往前夾進封面口袋，即可收合整本書。

完成品

take a look

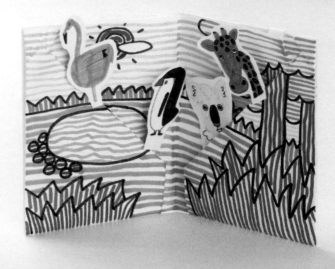

1. 封面與封底各有一個口袋，將書名與封底內容做成卡片放入。可隨時更換封面與封底裝飾。

2. 內頁與上端的開口共有四個口袋，可裝書的內容，做成卡片放入。想放幾張都可以，如果超過一張以上，可在卡片寫頁碼，標示閱讀順序。

平面展開結構

| | - - - - - - | 山線 |
| | - - - - - - | 谷線 |

正面

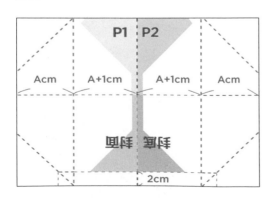

背面

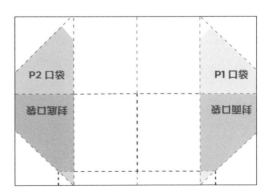

這本書可以寫什麼？ what to write?

1. 《**我的閱讀存摺**》：每讀完一本好書，抄下書中自己很喜愛的句子，寫在卡片上，並加註書名與閱讀日期，放入口袋中。一年後可檢視自己存入多少張「智慧」。

2. 《**我的紙上動物園**》：製作可愛的動物紙偶，背面以透明膠帶貼一根牙籤，牙籤往上露出至少 2cm，方便收進口袋中與拿取。閱讀時可取出來表演自創的故事短劇。

3. 《**我們這一家**》：在別張紙上畫出家人的圖像（或沖洗、列印），護貝後剪下來放入口袋中，並在口袋前方寫家人簡介，比如他的優點與特徵等。幾年後，再拿出來全家一起欣賞，一定十分有趣。

這本書可以怎麼畫？ how to draw?

- ◉ 主題｜zoo
- ◉ 技法｜線條畫
- ◉ 媒材｜彩色筆、原子筆、名片空白紙卡、牙籤、紙膠帶

以色筆繪製封面封底動物園的白天與夜晚對比樣貌，內頁展開處當作互動遊戲場景，以黑線繪製輪廓後，在輪廓內繪製彩色線。用紙卡繪製動物，以剪刀留白邊的方式剪下圖卡，再用紙膠帶將其牙籤固定於紙卡後，即可完成兼具收納與互動遊戲的動物園小書，放在口袋，走到哪玩到哪！

六個口袋小書。
6 pockets

09
相反書。
Z fold

試著想想男孩與
女孩在個性或特
長上有什麼不一
樣的地方，寫與畫
成一本「認識兩
性差異」的小書。

10
雙胞胎書。
Gate fold

親子共製一本書。
小孩與大人一起
各自書寫自己的
優缺點，第五頁
可寫對於對方有
什麼建議或期望。

11
十頁相本書。
10 pages album

把在旅行中的景
點介紹、餐廳名
片、旅館房門
卡、車票等，貼
在小相本中，製
作成一本充滿回
憶的紀念本。

12
十六格書。
16 pages book

將收集的舊郵票、
貼紙等貼在書中，
加上文字說明，
記錄自己對收集
郵票的熱情。

13
翻花書。
Flower fold

像繪本中的花婆
婆一樣，想想
看，可以做哪些
事，讓世界更美
麗？

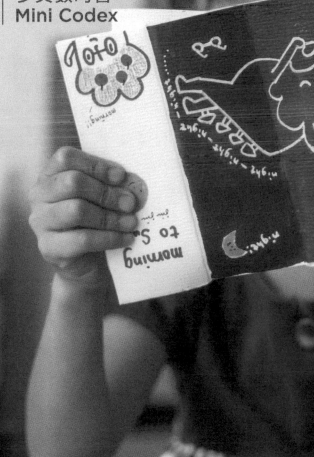

PART 2 | 多頁數的書
Mini Codex

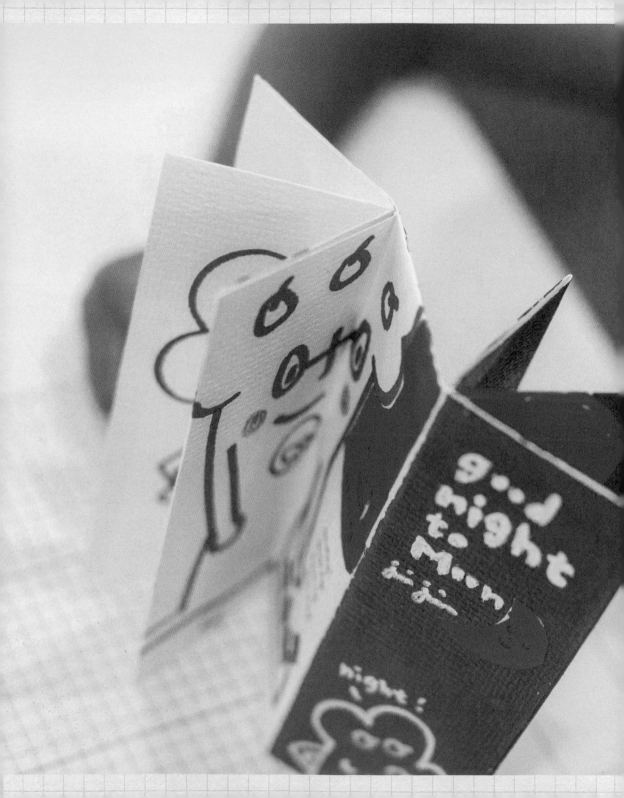

idea 09
相反書。
Z fold

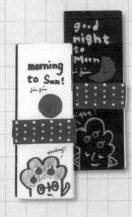

材料與工具 materials 八開圖畫紙一張、剪刀、白膠、彩繪筆。

做法 how to fold?

1 將紙橫放，如圖摺出十六等分。

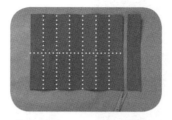

2 剪掉右一排，剩十四等分。

3 右邊往左摺兩排，剪對摺邊一格的水平線（紅線處），再打開。

4 左邊往右摺兩排，剪對摺邊一格的水平線（紅線處），再打開。

5 有剪開的四格處，往上摺凸起，其餘壓平在桌上。

6 紙上邊往後對摺，立起。

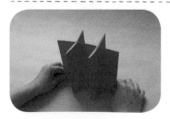

7 立起後呈雙十字形。

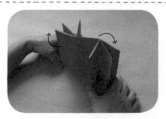

8 右邊十字往前摺，左邊十字往後摺，各自包成書，呈現背對背狀態。左邊與右邊各自當封底。

收合書方法　how to pack?

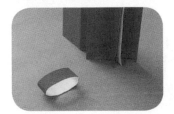

① 利用剪掉的紙條，剪 2x14cm，貼成環狀（配合 書的寬度），加裝飾。

② 環狀紙條做為封閉式的書 腰，收合整本書。

完成品　take a look

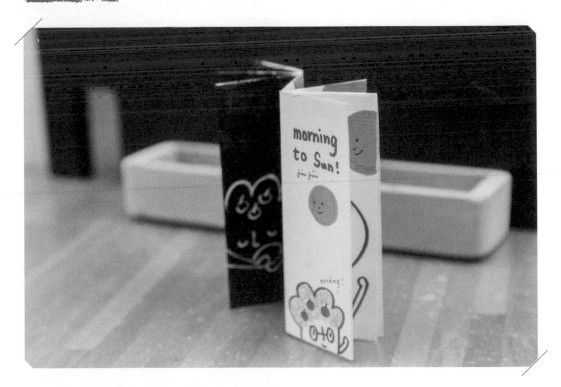

完成作品結構

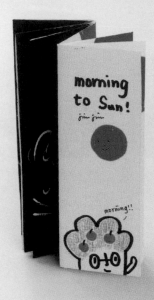

平面展開結構

-----	山線	
- - - - -	谷線	
———	切割線	

正面

右書 P3	右書 P4	右書 P5	右書 P6 封面	右書 P1	右書 P2	
左書 P2	左書 P1	左書 封面	右書 P6	右書 P5	右書 P4	右書 P3

Note! 左右兩本相反書,各自有六頁內容,可以分別標示頁碼(本書的平面結構背面無內容)。

這本書可以寫什麼？ what to write?

1. **寫一本主題相反的書**。比如：《晴天 vs. 雨天》《大人 vs. 小孩》《海洋 vs. 陸地》《白天 vs. 黑夜》等，將對比的主題，各自寫出彼此不同之處。

2. 《**男生就是這樣 vs. 女生就是這樣**》：試著想想男孩與女孩在個性或特長上有什麼不一樣的地方，寫與畫成一本「認識兩性差異」的小書。

3. 《**公主／王子的城堡**》：當成一本書來使用，將乙封面改成封底，尤其適合有轉折的故事。在每一頁標示頁碼，以方便讀者閱讀。比如《掉進意想不到的洞內》，前半本寫掉進洞的驚慌與好奇；翻到背面，寫掉到洞底遇見了什麼驚喜，可搭配《愛麗絲漫遊奇境》的故事。

這本書可以怎麼畫？ how to draw?

- ◉ **主題**｜ Morning to sun! Good night to moon!
- ◉ **技法**｜ 反向色彩畫
- ◉ **媒材**｜ 壓克力顏料、彩色筆、白色油漆筆、紙膠帶

相反書的特性為書可兩面翻，製造出兩本看有對應相反的故事書。以白底＋黑筆繪製早安，反向另一面以黑色壓克力打底＋白色油漆筆繪製晚安故事，最後以紙膠帶黏貼固定紙圈做裝飾，即可完成一本左翻右翻都可看的小書。

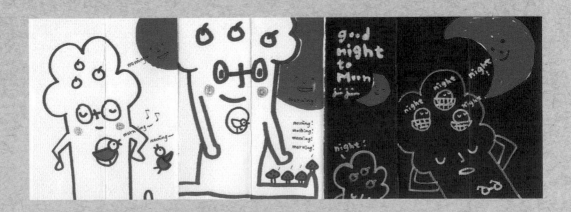

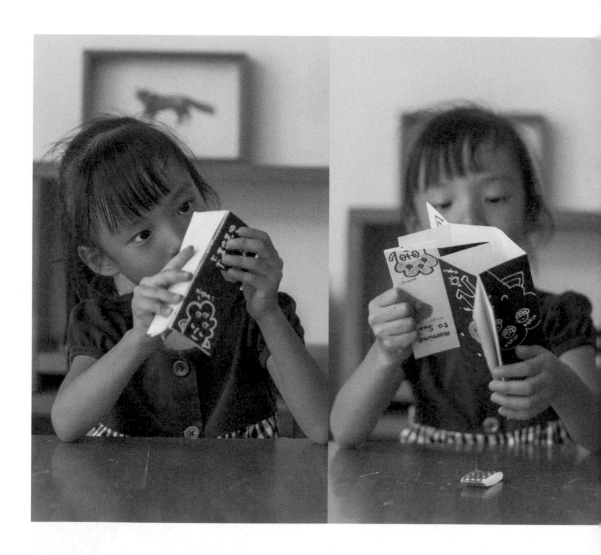

相反書。
Z fold

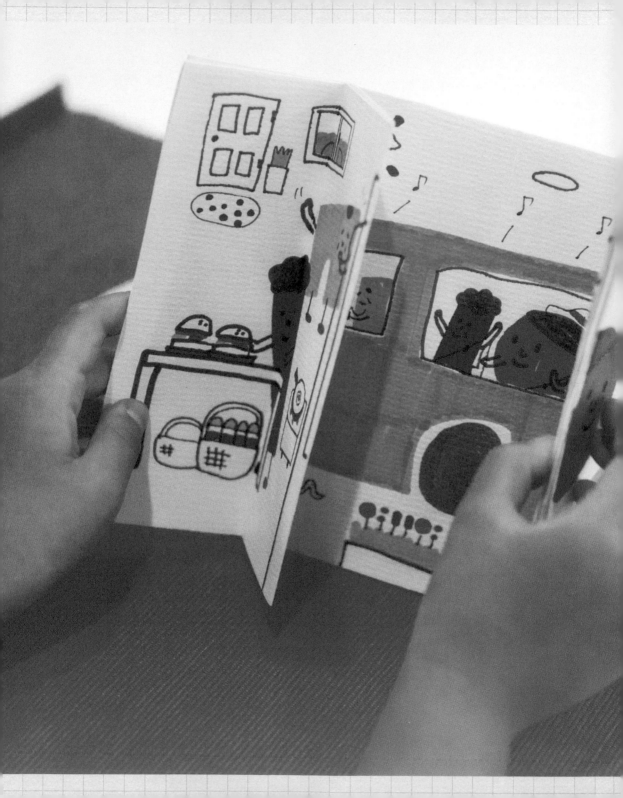

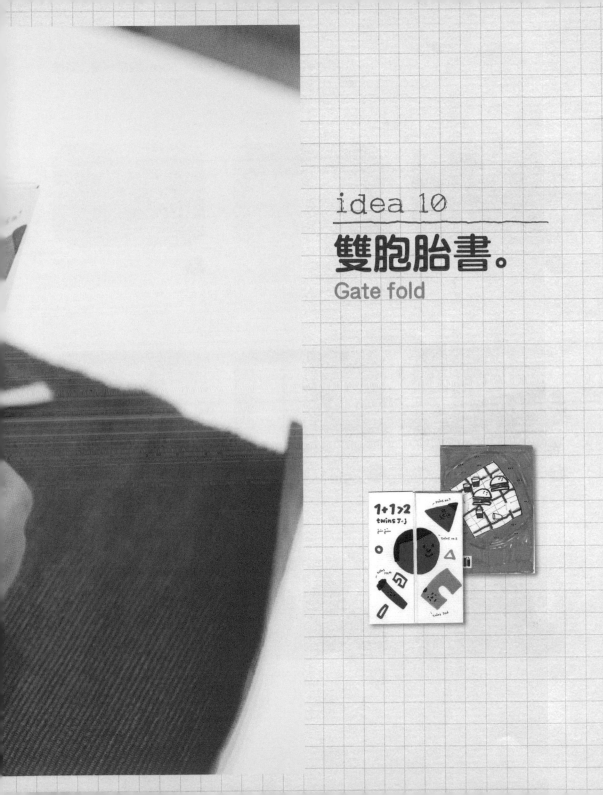

idea 10

雙胞胎書。
Gate fold

materials 八開圖畫紙一張、剪刀、白膠、50cm 緞帶一條、彩繪筆。

做 法 how to fold?

① 將紙橫放，左右對摺再打開，出現中線。

② 左右各往中間摺，但中間空 0.5cm（兩邊各距離中央摺線 0.25cm）。

③ 四個直式的格子，各自再對摺，共摺成直式八份。

④ 紙上下對摺。

⑤ 紙打開，兩邊往中間摺，從兩邊各剪一格水平線（紅線處）。

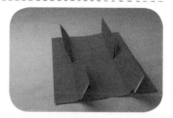

⑥ 將紙打開平放，剪開處往上摺凸起，其餘壓平。

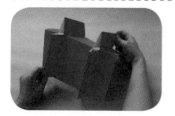

⑦ 紙上邊往後對摺，立起。

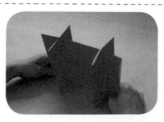

⑧ 立起後呈現雙十字形。

⑨ 後方左右頁的凸出頁，分別往前摺，變成雙胞胎書（雙封面）。

收合書方法 how to pack?

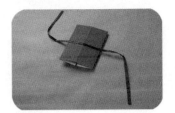

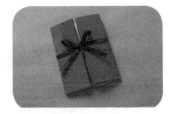

1 在封底腰部貼一條 50cm
緞帶。

2 緞帶在封面打蝴蝶結。

完成品 take a look

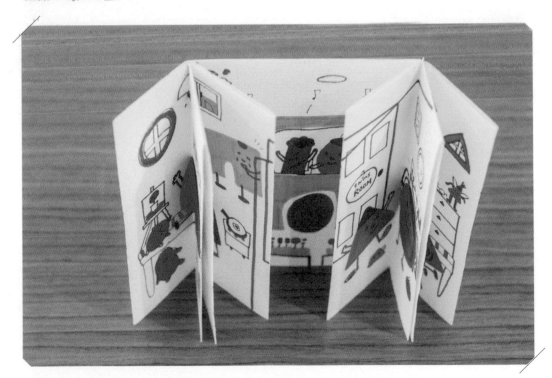

完成作品結構

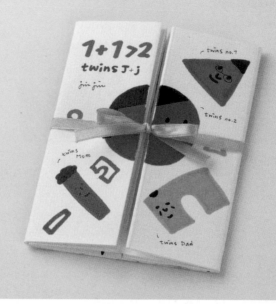

平面展開結構

山線	- - - - -
谷線	- - - - -
一般摺線	- - - - -
切割線	————

正面

左書 P2	左書 P1	左書 封面	版權頁	右書 封面	右書 P1	右書 P2
左書 P3	左書 P4	左書 P5	版權頁	右書 P5	右書 P4	右書 P3

Note! 左右兩本書各自有五頁內容，最裡面一張當共同的版權頁（本書的平面結構背面無內容）。

這本書可以寫什麼？ what to write?

1. 《**我爸爸‧我媽媽**》：雙封面雙開本呈現。比如，第一、二頁可寫：我爸／媽喜歡……；第三、四頁：我爸／媽最常對我說……；第五頁：我爸／媽對我的期望……。

2. 《**哈利波特‧孫悟空**》：閱讀小說或故事書之後，將類似的角色用對照方式呈現。比如，第一、二頁可寫：哈利波特／孫悟空性格上的優點；第三、四頁可寫：哈利波特／孫悟空性格上的缺點；第五頁：兩人最大的不同。

3. 《**十歲的我‧四十歲的我**》：親子共製一本書。小孩與大人一起合作完成，各自書寫自己的優缺點，第五頁可寫對於對方有什麼建議或期望。

這本書可以怎麼畫？ how to draw?

◉ **主題**｜1+1>2
◉ **技法**｜幾何插畫
◉ **媒材**｜彩色筆

以「幾何形」做為插畫元素來故事發想，將一對雙胞胎故事以此方式呈現。可用不同顏色的幾何形去設計角色，用顏色去區分角色特性和搭配物件，最後以黑線做局部加強（頭髮、表情、四肢等），即可完成一本左右一起翻對照看的雙胞胎小書。

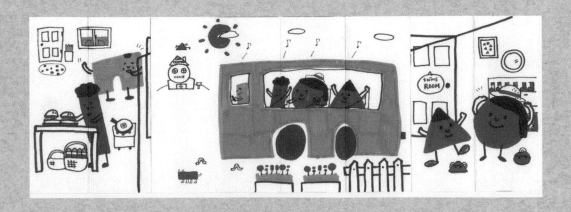

雙胞胎書。
Gate fold

idea 11

十頁相本書。
10 pages album

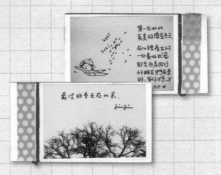

做 法　how to fold?

1 將紙橫放，如圖摺出十六等分。

2 紙右往左對摺，將圖中的三道紅線處剪開（上下兩張紙一起剪）。

3 紙打開後，再剪開中央直線兩格（紅線處）。

4 中央剪開處往兩邊翻開。

5 從左邊往右對摺。

6 左邊上下端的紙各自再摺出四等分。

7 紙全部打開。中央剪開處仍往兩邊翻開。

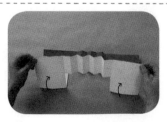

8 下方的紙往上對摺。

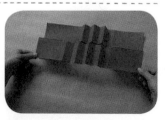

9 前方紙往前摺。

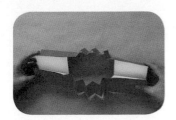

⑩ 後方紙往後摺。

⑪ 左邊往右對摺。

⑫ 將左邊的內外兩張紙疊在一起。

⑬ 左邊依原來的摺痕再摺出扇子形。

⑭ 左邊的三個空隙處以白膠黏貼住。

⑮ 左邊翻頁的書溝處,以一條鬆緊帶或橡皮筋束緊。

收合書方法 how to pack?

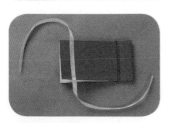

① 緞帶以垂直方式貼在封底,距離書口約 2cm 處。

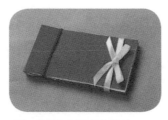

② 緞帶在封面打蝴蝶結。

完成作品結構

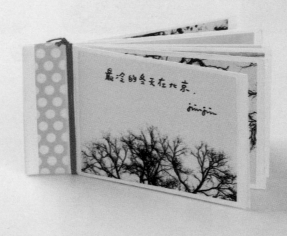

平面展開結構

正面

封面	黏貼邊 A	黏貼邊 A	黏貼邊 B	黏貼邊 B	黏貼邊 C	黏貼邊 C	封底
P1	P2			P9			P10
P4	P3			P8			P7
P5							P6

Note! 內頁共十頁。A、B、C 為書背處的黏貼邊（本書的平面結構背面無內容）。

這本書可以寫什麼？ what to write?

1. 《我的小相本》：把成長中的相片列印或沖洗出來，貼在小相本中，加上簡單的文字說明，紀錄生命中的每一分美好感動。

2. 《旅行小剪貼》：把在旅行中的景點介紹、餐廳名片、旅館房門卡、車票等，貼在小相本中，加上簡單的文字說明與日期，便是一本充滿回憶的紀念本。

3. 《好友連線》：貼上親朋好友的相片或簡易素描，加上地址電話與電子信箱等，便是一本簡單的通訊簿。

--

這本書可以怎麼畫？ how to draw?

◉ 主題｜最冷的冬天在北京
◉ 技法｜相片書
◉ 媒材｜相片、簽字筆、雙面膠

沖洗自己喜歡的相片，安排相片順序來編排故事，以雙面膠黏於右頁，最後以簽字筆做插圖繪製（於照片上）和文字書寫（於對應相片的左頁），即可完成一本旅遊記事相本小書。

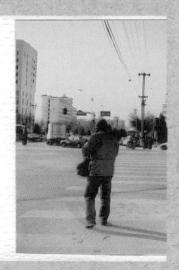

十頁相本書。
10 pages album

idea 12

十六格書。
16 pages book

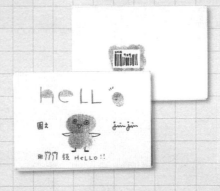

做法 how to fold?

1 將紙橫放，如圖摺出十六等分。

2 紙右往左對摺，剪開右邊（對摺邊）紅線處，三條水平線各剪開一格。

3 左邊一格往右摺一半（上下兩張一起），中央的兩格剪出框狀（造形自由發揮），框邊各自留 1cm 寬以上。

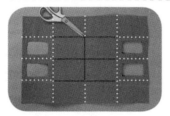

4 紙打開，剪開中央直線（紅線處）。

5 中間四格向左右翻開，壓平。

6 整張紙翻至背面。

7 最上與最下一排往中間摺，壓平。

8 上邊往下對摺，並將左右兩邊頁數較多處壓平。

9 紙由上方立起。並將左右兩邊頁數較多處壓平。

⑩ 往中間擠，呈十字形。

⑪ 左右兩邊往前方中間摺。

⑫ 上方往右前方摺下來，成為書的封底。

⑬ 封底會比整本書短，可另加貼紙補足長度。

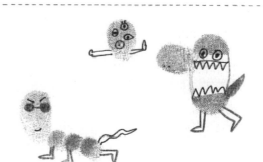

完成品

take a look

完成作品結構

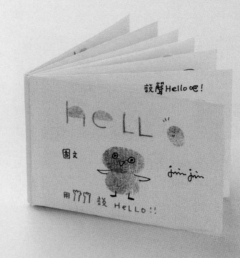

平面展開結構

--- ---	山線
--- ---	谷線
———	切割線

正面

cut P10 框	6d	ⴕd	cut P3 框
cut P11 框	P12	P1	cut P2 框

背面

P3 框內	P6	P7	P10 框內
cut	Sd	8d	cut
cut	封面	P13	cut
ⴕ框內 P2	面娃	ⴕld	P11 框內

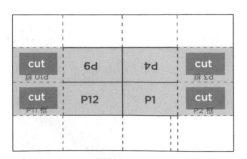

Note! 內頁共十四頁，其中第 P2、P3、P10、P11 有框。如果紙較厚，還會摺出書背寬度。書背處也可寫書名。

這本書可以寫什麼？ what to write?

1. 《**1 到 10 的故事**》：一座小島，兩棵樹，三間小屋，四隻狗……，想想看，可以從一個什麼開始這個故事？記得最後的「十」要讓整個故事完美的收尾，而不只是流於計算東西。內頁的第一頁可當書名頁；內頁的最後一頁可當版權頁。

2. 《**我的小小美術館**》：本書其中四頁是框的造形，可以設計成藝術畫作的感覺，或在框內貼上攝影作品，當作影像展。

3. 《**我的集郵冊**》：將收集的舊郵票、貼紙等貼在書中，加上文字說明，記錄自己對收集郵票的熱情。或是改成畫上自己設計的郵票，並簡單寫出設計理由。

- -

這本書可以怎麼畫？ how to draw?

- ◉ **主題**｜heLLo!
- ◉ **技法**｜手指印畫
- ◉ **媒材**｜印泥、色鉛筆、紙片、原子筆

以不同手指的大小、印壓角度、利用剪紙片遮蔽部分來壓印的方式，組合成自己喜歡的樣子和故事角色，最後以色筆做裝飾繪製，即可完成。

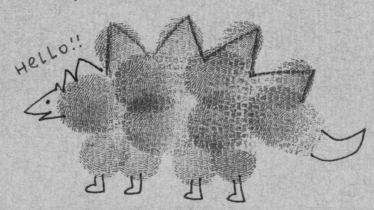

十六格書。
16 pages book

idea 13

翻花書。
Flower fold

materials 八開或四開圖畫紙一張、剪刀、50cm緞帶一條、白膠、彩繪筆。

做法 how to fold?

1 將紙橫放，左上角往右下摺直角三角形，剪掉右邊長條，使用左邊正方形紙。

2 正方形紙摺出X摺線。

3 每一邊各摺出四等分，共十六等分。

4 紙左往右摺，剪開左邊中央水平線（紅線處）一格。

5 紙打開，剪開圖中的紅色直線部分。

6 將X形線往後摺一下再打開，讓它呈凸起的山線。

7 將全部十字線都向前摺一下再打開，讓它呈凹下的谷線。

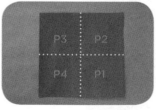

8 右下角第一格為第一頁，反時針方向依序為第二到第四頁。

9 利用山線與谷線，可將第一頁向內摺入。

⑩ 第一頁摺好後，往下摺入第二頁底下。

⑪ 利用山線與谷線將第二頁向內摺，摺好後會變成第一頁在上面。

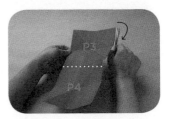

⑫ 摺好的第一與第二頁，向左往下摺到第三頁底下。

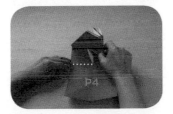

⑬ 繼續依山線與谷線將第三頁向內摺入，摺好後會變成第一頁仍在上面。

⑭ 摺好的第一到第三頁，往後摺到第四頁底下。

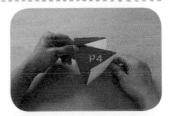

⑮ 依山線與谷線將第四頁向內摺入。

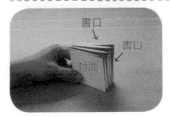

⑯ 摺好後將第一頁放在最上面，以這一面當封面，並以正方形呈現，書口（翻開處）在上與右邊。

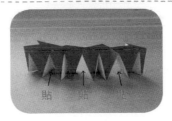

⑰ 將第一頁右上格與第二頁背對背處黏貼。依此類推，全書共有三個黏貼處。

⑱ 翻開書展示時好像一朵花，共有四頁內頁。

收合書方法

how to pack?

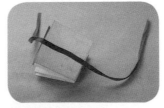

① 在封底腰部貼一條 50cm 緞帶。

② 緞帶在封面打蝴蝶結。

完成作品結構

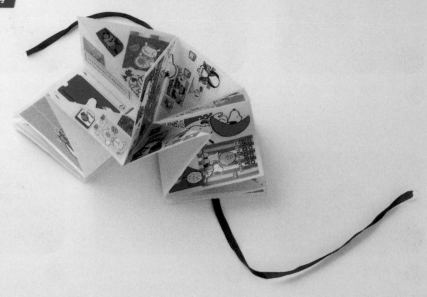

平面展開結構

	線別
- - - - -	山線
- - - - -	谷線
———	切割線

正面

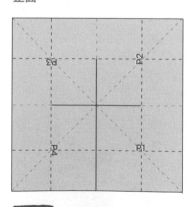

背面

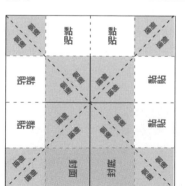

Note! 全書共四頁，第一頁的背面是封面，第四頁的背面是封底。如果將書全部翻開，繞成一圈，除了原來內頁，左右兩側邊會被看見，也可加上設計。

114

這本書可以寫什麼？ what to write?

1. **《獻給媽媽的情書》**（或爸爸、爺爺、奶奶、老師……等）：配合母親節，閱讀完相關繪本或故事書，自己也創作一本充滿愛意與感謝的書。

 （1）想想看，媽媽為自己做過哪些事？

 （2）試著記錄媽媽一天的生活，她做了哪些事？

 （3）訪問媽媽，她有什麼心願？你覺得可以幫她完成嗎？

2. **《我想讓世界更美麗》**：像繪本中種樹的男人一樣，想想看，做哪些事可以讓世界更美麗？

3. **《我的願望企劃書》**：在每一頁寫下自己的心願，還要寫出如果想達成願望，必須完成哪些步驟哦！

這本書可以怎麼畫？ how to draw?

- ◉ 主題｜一起回到過去吧！
- ◉ 技法｜紙片剪貼畫
- ◉ 媒材｜收集的紙片、剪刀、膠水

將收集的紙片做分類，剪貼於不同頁做編排呈現，傳單、便條紙、包裝紙、報章雜誌上的各種圖案和花邊，都可以是你排列組合的元素。將收集的許多紙片做分類和剪貼，紀念自己的童年和滿滿回憶的過去。

翻花書。
Flower fold

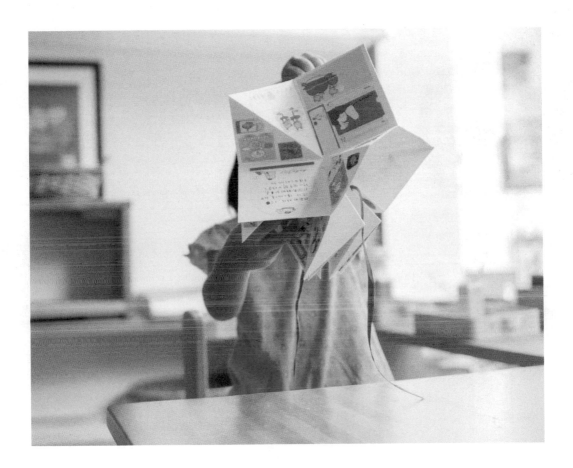

PART 3 | 趣味遊戲書
Playful Books

14

手提包書。
Bag

旅行的時候，除了必帶的生活用品，你還想到應該帶什麼與你同行？一顆開放的心，還是一雙準備捕捉美景的明亮眼睛？

15

手錶書。
Watch

如果有一個手錶，不但能顯示時間，還有不可思議的特殊功能，比如：會發出各種氣味；想想看，戴著這個錶，會發生什麼有趣的事？

16

鋸齒書。
Sawtooth fold

把自己夢想追求的事，寫成一本書。封面不大，但全書打開時卻又變得很大；彷彿夢想雖小，只要全心展開追求，世界變得無限寬闊。

17

三明治書。
Sandwich

如果把每個人的一生當作一個三明治，你想在自己的這份三明治中夾進什麼？親情之愛，友情之美，還有呢？

18

六面魔術書。
6 pages magic book

除了封面外，內頁可翻出五面，運用想像力，虛擬五種有趣的怪物，除了畫出長相，還要簡介這些怪物的發現地點與生活習性。

19

翻轉書。
Endless book

試著編一個從六隻小魚開始，然後變成許多小魚，最後又只剩下六隻小魚的循環故事。

20

地圖摺立體書。
3D map fold

如果要舉辦一個既歡樂又有趣的嘉年華會遊行，你會邀請誰來參加呢？是踩高蹺的大象，還是怪形怪狀的海底大章魚？

idea 14

手提包書。
Bag

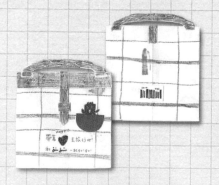

材料與工具 materials A4 紙一張、剪刀、尺、膠水、無水原子筆、彩色鉛筆。

做法 how to fold?

1 將紙直放，左右對摺再打開，出現中線。

2 左右兩邊摺到中線。

3 紙由上往下，面對面對摺。

4 前方紙往上摺 2cm。

5 翻至背面，紙也往上摺 2cm。

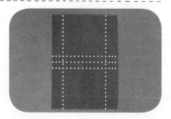

6 紙打開，出現如圖中的摺痕。

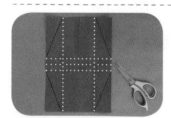

7 以尺畫線，剪掉四個斜角。

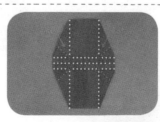

8 四個斜角以無水原子筆畫出 45 度角斜線，（可剪張 90 度角的紙對摺即為 45 度來描），並將四道線摺為山線。

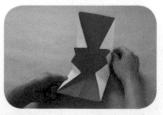

9 將四道山線向內摺，如圖中所示。

⑩ 前後紙向上摺起，完成手提包身體部分。

⑪ 底部中央水平線向上往內部摺，左右兩邊也向內摺入，變成壓扁狀，方便平時收藏。

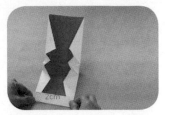

⑫ 前方（封面）往內摺2cm。

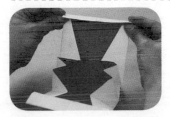

⑬ 後方（封底）的紙往前摺2cm。

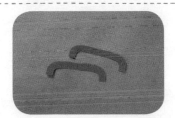

⑭ 利用剪下的斜角，畫出兩片手提把。

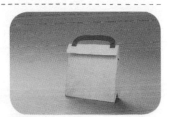

⑮ 剪下手提把，一前一後貼住。

收合書方法 how to pack?

① 利用剪下的斜角，剪出一條 1x10cm 扣帶，再剪出一小長條 1x5cm，黏成套環。

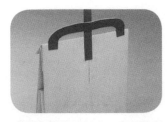

② 扣帶貼於封底，套環貼在封面。

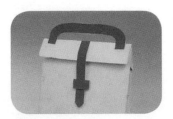

③ 扣帶套入套環，可收合手提袋的袋口。

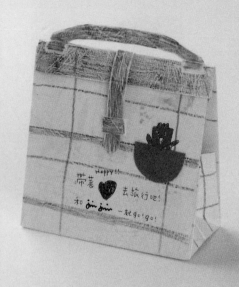

平面展開結構

- - - - -	山線
- - - - -	谷線

正面

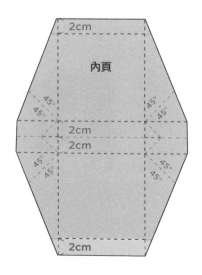

背面

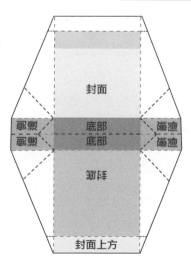

124

這本書可以寫什麼？ what to write?

1. 《帶著ＸＸ去旅行》：旅行的時候，除了必帶的生活用品，你還想到應該帶什麼與你同行？一顆開放的心，還是一雙準備捕捉美景的明亮眼睛？

2. 《我的收集袋》：我的小提袋裡，想裝進什麼呢？撿到的美麗花瓣，還是一片不知是哪隻候鳥的羽毛？寫下收集袋裡最想收集到的東西吧。

3. 《奶奶的神奇包包》：為親愛的奶奶設計一款實用又充滿驚喜的包包，比如裝著五隻蝴蝶（為什麼？要寫出理由喲），或是藏著一雙神奇手套。下次拜訪爺爺奶奶時，記得把自己做的手提包書送給她。

這本書可以怎麼畫？ how to draw?

◉ 主題 ｜ 帶著心去旅行吧！
◉ 技法 ｜ 簽字筆＋色鉛筆畫
◉ 媒材 ｜ 簽字筆、色鉛筆、彩色筆、美術紙

先為手提包設定一個使用者的職位和喜好，以簽字筆粗黑線打線稿，以色鉛筆與彩色筆著色，如想增加層次還可用美術紙黏貼作內袋，即可完成趣味兼具的小書。

手提包書。
Bag

idea 15

手錶書。
Watch

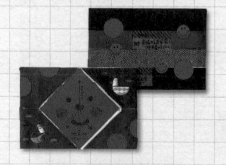

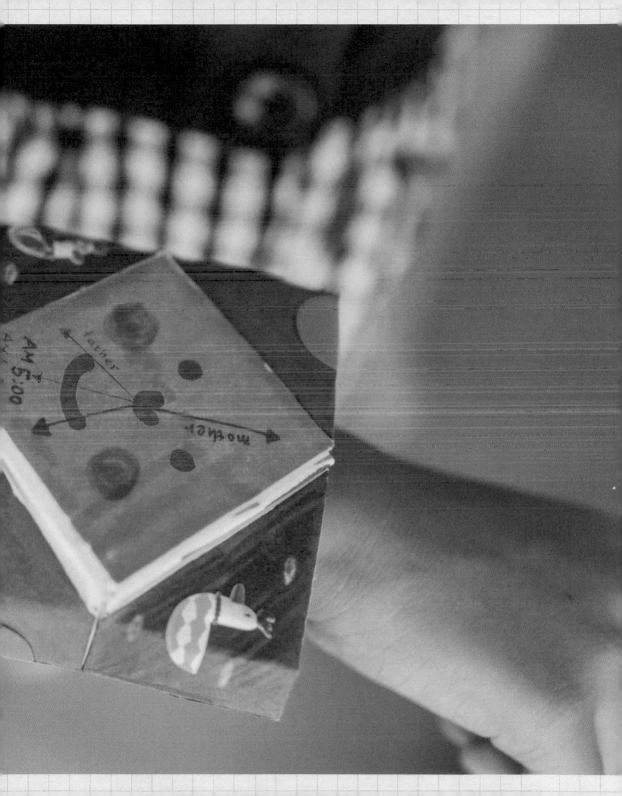

材料與工具 materials 八開圖畫紙半張、彩繪筆。

做 法 how to fold?

① 八開紙橫式對摺割開取半張，約13.5x39cm。（若小朋友的手較小，可使用半張A4紙製作，約10.5x29cm。）

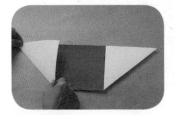

② 將紙橫放，左右兩邊由下往上摺直角再打開。

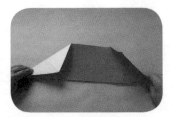

③ 從兩邊由上往下摺直角再打開。

④ 左右兩邊出現X線摺痕。

⑤ 翻至背面，左右兩邊往中央摺，摺到X摺線中間交接點處後再打開。

⑥ 翻回正面，兩邊藍色虛線直線處呈現凸起的山線。

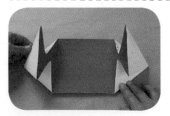

⑦ 利用山線摺痕，可摺出如圖左右兩邊呈凹入狀。

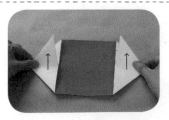

⑧ 將底邊的三角形往上摺。

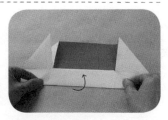

⑨ 將底端的紙往上摺至中央水平處。

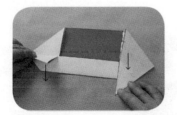

⑩ 把「步驟 8」往上摺的三角形再摺下來。

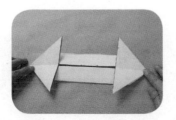

⑪ 上半部也一樣摺（重複「步驟 8~10」但方向相反）。

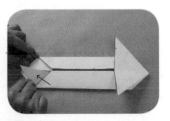

⑫ 左邊的兩片三角形向上往左摺，成為菱形。

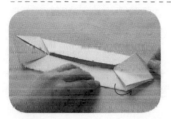

⑬ 右邊的兩片三角形往後往右摺入，成為菱形。

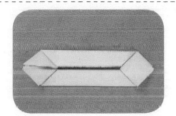

⑭ 左右兩邊的兩片菱形一外翻一內摺。

⑮ 翻至背面。左邊從上面往右摺約三分之一。

⑯ 右邊也從上面往左摺，讓上下兩處菱形部分對齊。

⑰ 將右邊往上翻的三角形，塞入左邊向內摺的三角形裡面。

⑱ 三角形部分全部塞入，造形像手錶或手環，完成一本可戴在手上的小書。

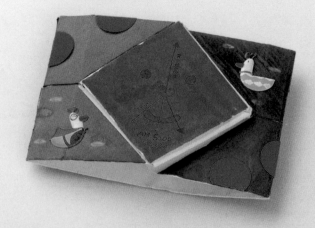

平面展開結構

-------	山線
-------	谷線

正面

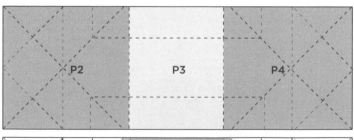

P2　　　P3　　　P4

背面

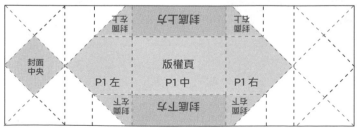

封面中央

封底上方　封底上方

版權頁

P1 左　P1 中　P1 右

封底上方　封底上方

這本書可以寫什麼？ what to write?

1.《怪怪手錶歷險記》：如果有一個手錶，不但能顯示時間，還有不可思議的特殊功能，比如：
會發出各種氣味；想想看，戴著這個錶，會發生什麼有趣的事？

2.《超時空旅行》：想不想搭乘時間機器，穿梭古今未來？想像一下，戴著的錶可調整日期，
轉到古埃及時代或未來，該多有趣。

3.《我希望時間停留在？點》：如果可以，你最希望一天中的時間，停留在幾點幾分？為什
麼？是上床前媽媽爸爸的説故事時間，還是全家共進晚餐的時間？

4.《幸運手環書》：寫一本可愛的手環書，送給想要祝福的人。比如：送給爸爸，祝他有超
人一般的體力，應付繁忙工作。希望爸爸勞累時，戴上這本幸運手環書，立刻精神百倍，
獲得無比幸運。

這本書可以怎麼畫？ how to draw?

◉ 主題｜AM5:00，AM 6:30
◉ 技法｜貼貼畫
◉ 媒材｜各類圖樣貼紙、彩色筆、紙膠帶

以色筆塗鴉呈現自己喜歡的手錶顏色與圖案，再以各類圖樣貼紙做裝飾，即可完成一只專屬
自己的時間手錶書。

註：如想拼貼不同質感的錶帶設計，也可加入紙膠帶。

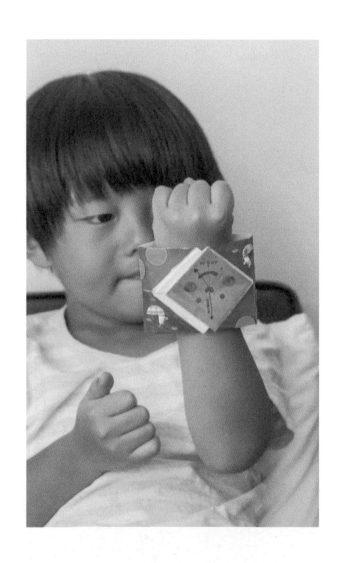

手錶書。
Watch

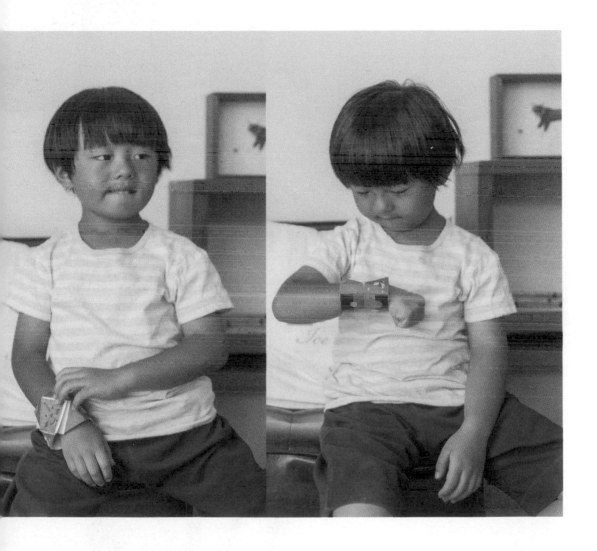

idea 16

鋸齒書。
Sawtooth fold

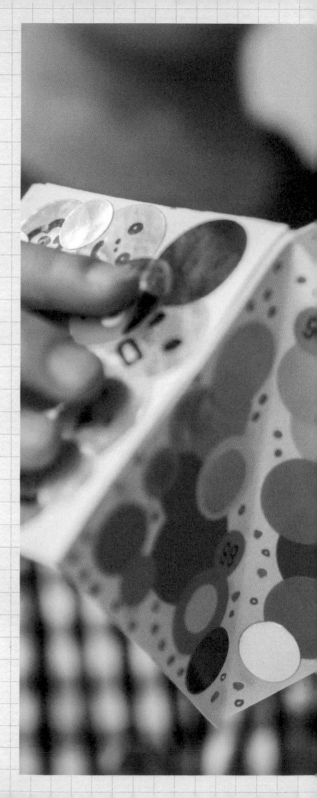

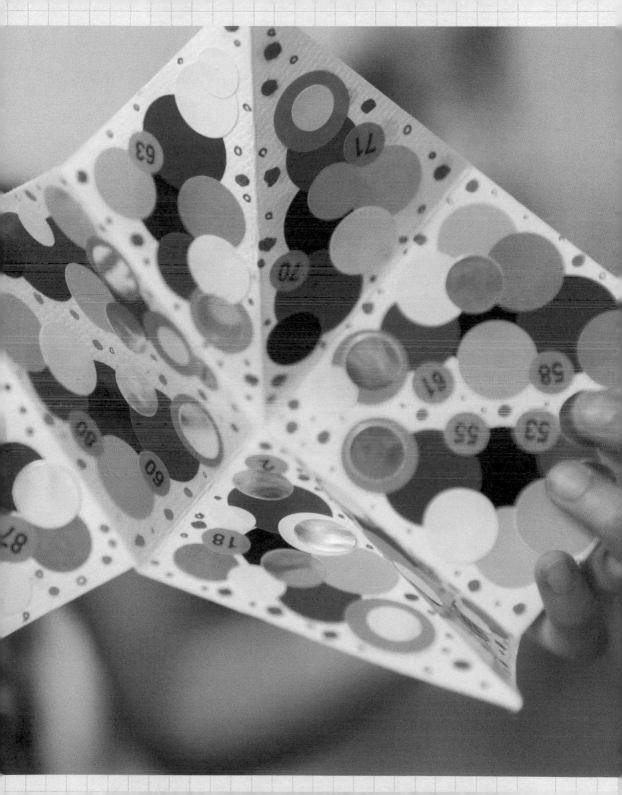

做 法 how to fold?

1 將紙橫放，左上角往右下摺直角三角形，剪掉右邊長條，使用左邊正方形紙。

2 正方形紙摺成十六等分。

3 剪掉右上與左下各三格（圖中打 X 的部分）。

4 將紙擺成鋸齒狀。

5 紙由左向右對摺。

6 上方紙往左對摺。

7 下方紙往下對摺。

8 紙全部打開後，兩邊藍色直虛線是山線，中央紅色直虛線是谷線。

9 將左右兩邊的紅色虛線（X形部分）摺成凹下的谷線。

10 利用左右兩邊的山線與谷線，分別向內摺凹入。

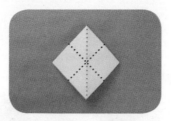

11 翻至背面，將紅色虛線（X形部分）摺成凹下的谷線。中央藍色直虛線為山線。

12 利用山線與谷線向內摺凹入。

13 將最右邊翻至朝上，以菱形呈現，這一面為封面，書口（翻開處）在右邊。

收合書方法 how to pack?

1 將剪下的紙，取各二格紙，對摺貼住，當作封面與封底。

2 用來當封面的那張紙往下摺一角，套入一條橡皮筋或鬆緊帶，以釘書機釘住。

3 封面紙與封底紙貼在做好的書上。橡皮筋要朝上。橡皮筋先往上繞到封底，再從底邊繞回封面，可套住整本書。

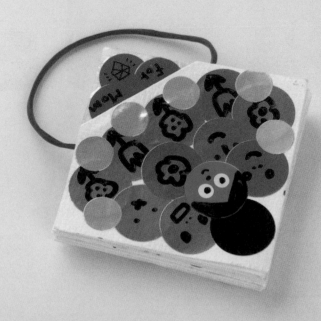

平面展開結構

------	山線
------	谷線

正面

插畫

P1

插畫

P2

背面

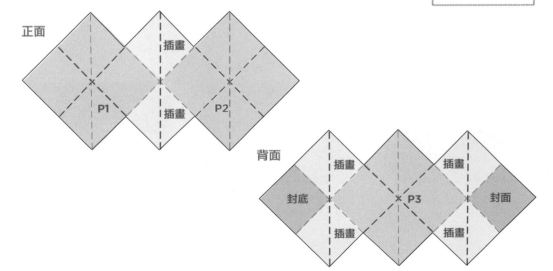

插畫 插畫

封底 ✕ P3 ✕ 封面

插畫 插畫

這本書可以寫什麼？ what to write?

1. 《**我家的數學課**》：以數字統計方式來寫我家的故事，是一種富創意的敘述。比如：我家有兩個勤快的人、一個熱衷閱讀的人、一個喜愛作夢的小孩；還有一隻頑皮小貓，兩扇提供進出外在世界的門；一屋子的書、滿滿空間的音樂。

2. 《**我的繽紛足球夢**》：把自己夢想追求的事，寫成一本書。原本封面不大，但全書打開時，一下子卻又變得很大；彷彿夢想雖隱藏在小小封面中，只要全心展開追求，世界變得無限寬闊。

3. 《**我們這一班**》：創作一本班上同學的風雲榜，簡單畫出他們的特色，加上文字介紹。如果全班作品都懸掛起來，可以互相觀摩別人眼中的自己哦！

--

這本書可以怎麼畫？ how to draw?

◉ **主題** │ 送給媽媽一顆鑽石
◉ **技法** │ 點點貼紙畫
◉ **媒材** │ 各類圓點貼紙、簽字筆、色紙

用各種不同尺寸、顏色的點點貼紙做拼貼，加入些許的銀色或金色，當轉動小書到不同角度時，會有鑽石光芒的效果。想與媽媽說的話可切割合適尺寸附於書中，即可完成一本專屬於媽媽的鑽石禮物小書。

鋸齒書。
Sawtooth fold

idea 17

三明治書。
Sandwich

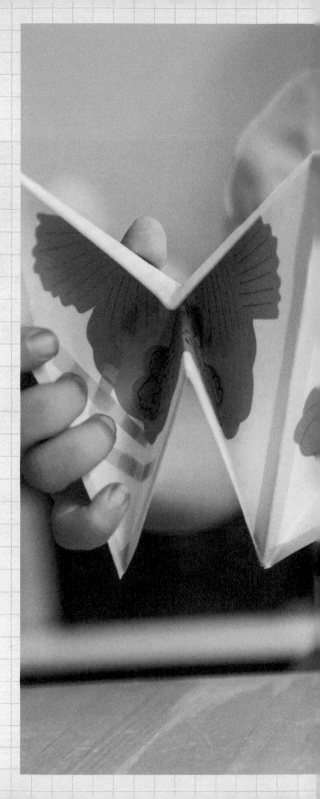

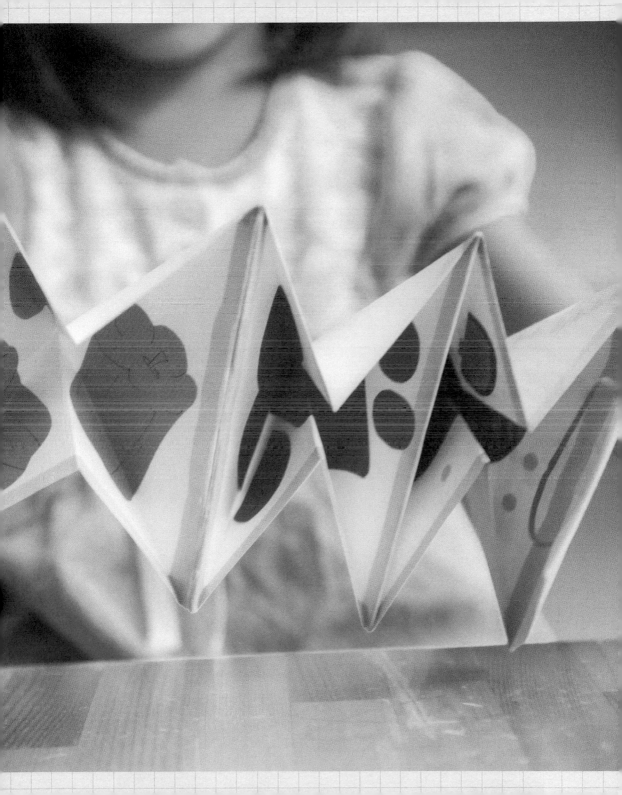

① 將紙橫放，由下往上對摺。

② 左往右對摺後再打開，出現中央摺線。

③ 左右邊分別往中央摺線處向下摺三角形。

④ 將紙打開，左右邊換往上摺三角形。

⑤ 將上方左右邊長條部分往下摺。

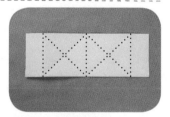

⑥ 將紙恢復到「步驟1」的長條上下對摺狀，紙上有七條摺線。

⑦ 由左往右對摺。

⑧ 左邊整疊紙往右邊摺，摺到右邊直線處。

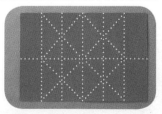

⑨ 將紙全部打開，出現如圖的摺線。

⑩ 剪開中央水平線，留最右一格不剪。

⑪ 剪掉左下的長條。

⑫ 左上的長條，向上摺出上與下的三角形，並貼住。

⑬ 將圖中的藍色直虛線，向下摺一下再打開，讓它呈凸起的山線。

⑭ 將圖中的紅色 X 形虛線，向上摺一下再打開，讓它呈凹下的谷線。

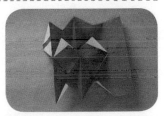

⑮ 依山線與谷線，可將上下共四頁內頁，皆摺出向內凹入狀。

⑯ 在 A 與 B 處刷膠，由上往下摺，面對面貼住。

⑰ 由 AB 黏貼處將摺紙攤開，共出現四頁內頁。左邊為封面，右邊梯形作為包書口用。

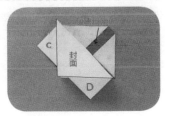

⑱ 整本書合起壓平，封面呈三角形。將左與下的 C、D 凸出處剪掉。剪掉 C 與 D 後，全書呈現三明治造形。

收合書方法

how to pack?

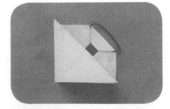

① 右邊的梯形，向內摺三分之一，套入一條橡皮筋，以釘書機釘住。

② 橡皮筋往左下繞到封底，收合書用。

完成作品結構

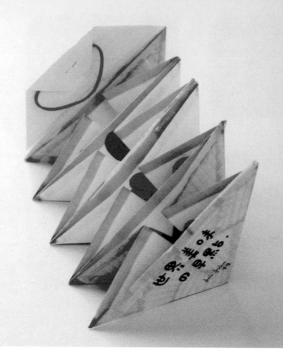

平面展開結構

	山線
- - - -	谷線
———	切割線

正面

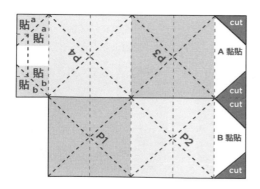

背面

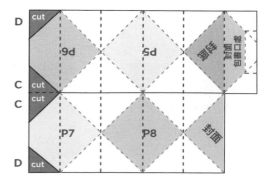

這本書可以寫什麼？ what to write?

1. 《世界上最美味的三明治》：動手設計一個既美味又營養的三明治吧！想想看，哪些食物適合用來夾在三明治中，而且又富含營養？完成之後，還可以照著書中的設計真的買食材來製作，再把做好的美味三明治拍下來，貼在書上。

2. 《給外星人的三明治》：有沒有想過，如果有一天，外星人在你家門口敲門，拜訪你，你想請他吃個什麼「好料」的三明治呢？可以夾進什麼給外星人享用？發揮創意與想像力吧！

3. 《如果人生是三明治》：如果把每個人的一生當作一個三明治，你想在自己的這份三明治中夾進什麼？親情之愛，友情之美，還有呢？

這本書可以怎麼畫？ how to draw?

- ◉ 主題｜世界美味の早點
- ◉ 技法｜色紙剪貼
- ◉ 媒材｜色紙、簽字筆、剪刀、膠水

用色紙剪貼出各種美味早餐的食物：肉排、番茄、黃青椒、蔬菜……等，以簽字筆繪製後貼於內頁，即可完成一本世界美味の早點三明治小書。

三明治書。
Sandwich

idea 18

六面魔術書。
6 pages magic book

做 法 how to fold?

1 將紙橫放，左上角往右下摺直角三角形，剪掉右邊長條，使用左邊正方形紙。

2 正方形如圖示摺出十六等分。

3 右往左對摺。

4 剪掉右邊對摺邊的中央兩個方塊。

5 紙打開，變成中空的正方框形。

6 左邊一排往右摺。

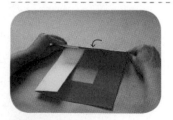

7 上面一排下摺。

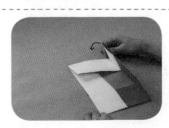

8 右邊一排往左摺。

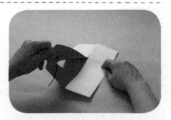

9 將左下兩塊往外翻開。

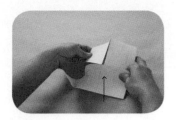

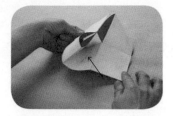

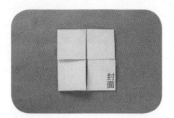

⑩ 將底下一排往上摺。

⑪ 左邊必須塞入左邊翻開的紙內部。

⑫ 完成以後,先以鉛筆在此面右下角註明「封面」。

這本書怎麼翻? how to read?

① 從封面中央垂直摺線處往左右兩邊打開,出現 P1。

② 往上下兩邊打開是 P2。

③ 往左右兩邊打開是 P3。

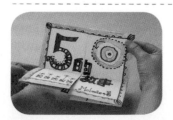

④ 往上下打開,回到封面。

⑤ 封面的中央水平摺線處,往上下兩邊打開出現 P4。

⑥ 往左右兩邊打開是 P5。

完成作品結構

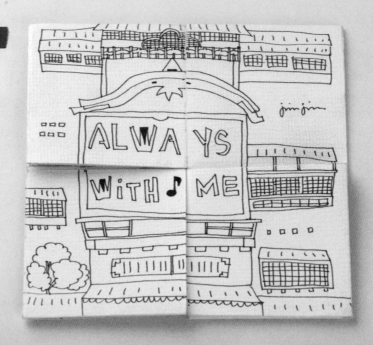

平面展開結構

	----- 山線			
	----- 谷線			
	----- 一般摺線			
	—— 切割線			

正面

P5 左下	P5 右上	P3 右上	P2 右上
P3 左下	cut		P2 右下
P2 左上			P3 右下
P2 左下	P3 左下	P5 左下	P5 右下

背面

P1 左下	P1 左下	封面 右上	P4 左上
封面 右上	cut		P4 左下
P4 右上			封面 左下
P4 右下	封面 右下	P1 左下	P1 左下

156

這本書可以寫什麼？ what to write?

1.《**五個怪物的故事**》：除了封面外，內頁可翻出五面，運用想像力，虛擬五種有趣的怪物，除了畫出長相，還要簡介這些怪物的發現地點與生活習性。

2.《**六六大順**》：從第一面開始，運用全書共有六面的特性，寫出數字一到六的六面吉祥話，盡量發揮創意。比如：「一」切都宛如天堂般無憂無慮；不會有「二」肚子的時候等。

3.《**找一找**》：模仿國外尋寶遊戲般的找東西遊戲書《I SPY》，在每一頁剪貼（或手繪）圖案，讓讀者找找有什麼。比如第一頁可以剪貼風景圖，請讀者找一找有幾種顏色。第二頁貼食物圖，請讀者找找有幾種水果等。

這本書可以怎麼畫？ how to draw?

◉ **主題** │ Always with me
◉ **技法** │ 黑線著色畫
◉ **媒材** │ 原子筆、色鉛筆

以原子筆繪製插畫輪廓與鋼琴樂譜，讓閱讀此樂譜書的人自己著色，更可跟著樂譜彈唱，是本可與朋友分享和互動的魔術小書。

六面魔術書。
6 pages magic book

idea 19

翻轉書。
Endless book

做 法 how to fold?

1 八開紙先剪成19x38cm，亦即要寬：長=1：2的紙。

2 將紙橫放，如圖摺出三十二等分。

3 由下往上對摺。

4 在底邊對摺邊，剪開中央垂直線一格（紅線處）。

5 紙打開後，中間出現剪開的一道直線，在右半邊的四塊紅色區塊處，塗上白膠。

6 左往右對摺，將上下兩張紙的四個角貼牢。

7 撐開兩張紙的中央處，剪開中央直線（紅線處）。

8 翻至背面，撐開兩張紙的中央，剪開中央橫線（紅線處）。

9 翻回正面，在右下角寫P1。

這本書怎麼翻？ how to read?

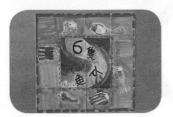

1 正面當首頁，在右下角寫 P1。

2 P1 中央剪開處，往左右兩 邊翻開（原來最左與最右 格必須翻到背面中央處）， 出現 P2。

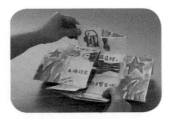

3 往上下翻開是 P3。

4 往左右翻開是 P4。

5 上下翻開，會回到 P1。這 是一本讀不完的書。

完成品

take a look

完成作品結構

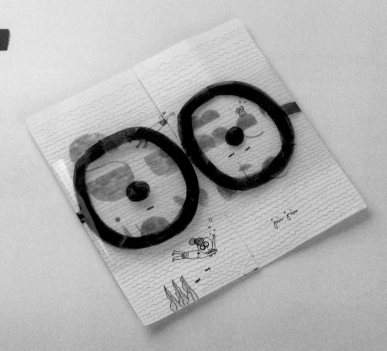

平面展開結構

正面

A 貼			B 貼	B 貼			A 貼
P3 中右	P2 右	P2 左	P3 中左	P3中上	P2 中上		P3中上
				P3中下	P2 中下		P3中下
C 貼			D 貼	D 貼			C 貼

背面

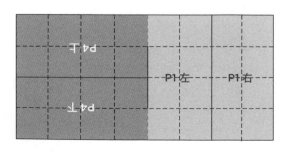

P4上　P1左　P1右　P4下

圖例	
- - - - -	山線
- - - - -	谷線
- - - - -	一般摺線
——————	切割線

164

這本書可以寫什麼？ what to write?

1. 《看圖編故事》：可在每一小格畫圖案，有些小格寫文字。翻到哪一頁，可即興使用當頁三個圖或文，來編個小故事，或寫篇短文。這是很好的短文寫作練習。

2. 《六隻小魚》：試著編一個從六隻小魚開始，然後變成許多小魚，最後又只剩下六隻小魚的循環故事。比如：封面→有六隻小魚在海底開心遊玩→又來了六隻小魚加入遊戲→十二隻魚在海底玩得真熱鬧→忽然一陣浪帶走六隻小魚→只剩下六隻小魚留在海草間休息。

3. 《迷宮故事》：每一頁畫出不同的迷宮玩法，並寫上詳細文字說明。第一頁迷宮走完，才可以進入下一頁。試試看能不能設計出有趣的創意玩法。要注意第三頁與第二頁有重複處。

這本書可以怎麼畫？ how to draw?

- ◉ 主題 | Summer in water !
- ◉ 技法 | 三色畫
- ◉ 媒材 | 印泥、紙片、剪刀、壓克力顏料（或水彩）、彩艷筆

將紙片剪裁成想要的區塊圖象做為紙模片使用，覆蓋於預留指印的地方，以紅色、黑色印泥指印，結束後移開紙片。最後，以彩艷筆和壓克力顏色做色調統一的繪製，即可完成。

翻轉書。
Endless book

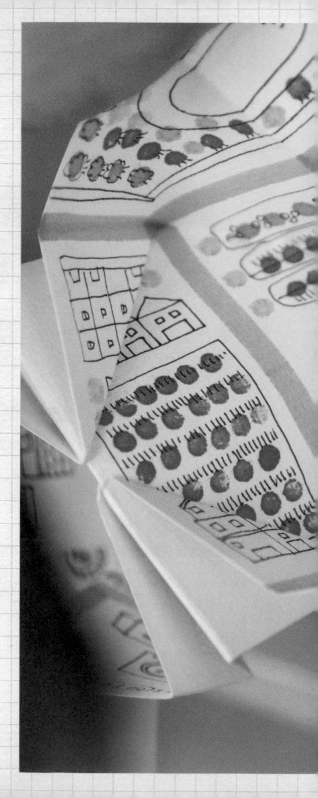

idea 20

地圖摺立體書。

3D map fold

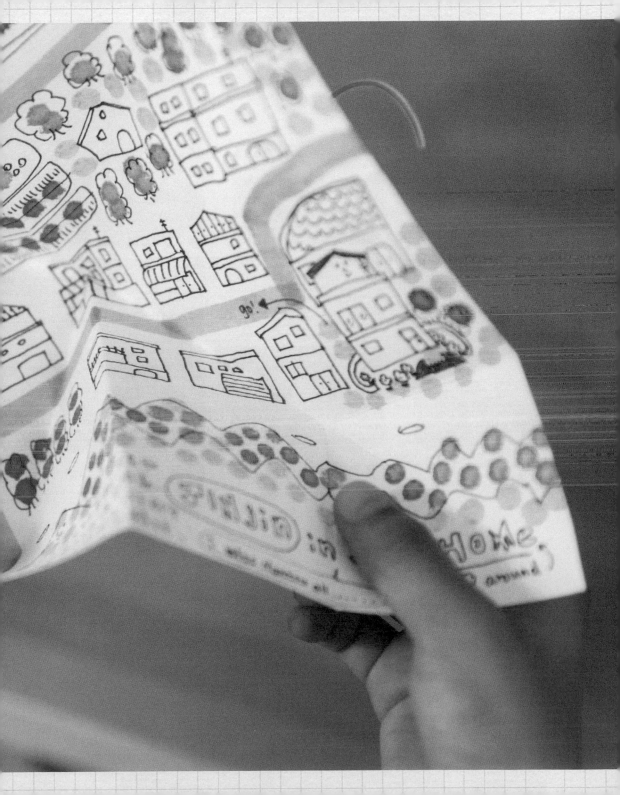

1 八開紙先剪成 19x38cm，亦即寬：長 =1：2 的紙。將紙橫放，如圖摺出八等分。

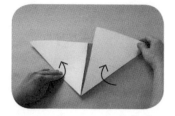

2 左右兩邊各由下往上摺直角，再打開。

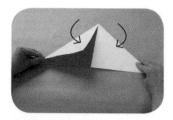

3 左右兩邊各由上往下摺直角，再打開。

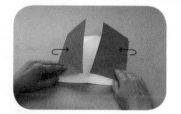

4 翻至背面，左右兩邊往中間摺，再打開。

5 翻回正面，出現明顯的山線與谷線。

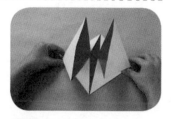

6 利用山線與谷線，可將左右兩邊向內摺入。

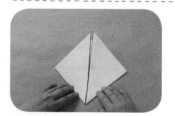

7 壓平成為菱形。

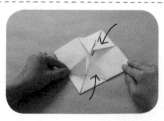

8 上下四個角各往中央摺，再打開。

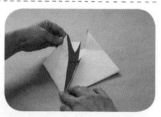

9 利用「步驟 8 」的摺線將左邊上下兩個三角形向內摺入。

⑩ 右邊的上下兩個三角形也向內摺入。

⑪ 翻至背面，上下往中央摺，再打開。

⑫ 翻回正面，後面上端的三角形往內部摺入。

⑬ 底部的三角形也往內部摺入。

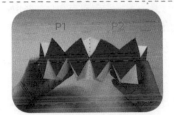

⑭ 正中央垂直線呈山線，完成兩頁立體效果的內頁。此摺法稱為地圖摺，許多古地圖採用這種摺法。

⑮ 書全部壓平呈箭頭造形，箭頭在左邊，開口向右。上面當封面，底頁當封底。

收合書方法 how to pack?

① 紙膠帶包住一條橡皮筋或鬆緊帶，對摺。

② 貼在封底距書口 2cm 處。

③ 橡皮筋往前套住封面。

完成作品結構

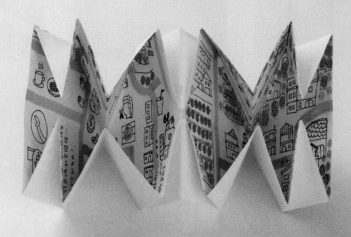

平面展開結構

正面

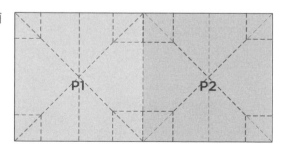

P1　　　　　　P2

背面

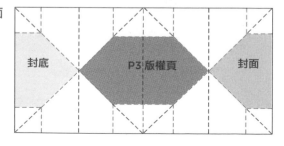

封底　　　P3 版權頁　　　封面

這本書可以寫什麼？ what to write?

1.《歡迎來我家與我的學校》：第一頁與第二頁展開後，分別畫出自己家與學校附近的地圖。
練習標示大的馬路與明顯的地標。訓練自己的方向感與空間智能吧！

2.《設計我的房間》：練習以平面圖方式，畫出自己理想中的房間擺設，並簡單寫出設計的
風格與想法。

3.《歡樂大遊行》：如果要舉辦既歡樂又有趣的嘉年華會遊行，你會邀請誰來參加呢？是踩
高蹺的大象，還是怪形怪狀的海底大章魚？為這一場遊行寫一篇簡短的海報文宣，歡迎
大家來觀賞吧！

--

這本書可以怎麼畫？ how to draw?

◉ 主題｜Living Place
◉ 技法｜棉花棒點印畫
◉ 媒材｜紙膠帶、原子筆、棉花棒、壓克力顏料（或水彩）

繪製一本童年生長地與長大後居住處的對照地圖。以原子筆、麥克筆繪製地圖道路與商家圖
樣，再以棉花棒頭沾綠色壓克力顏料做點擊，呈現不同綠地的區塊與質感，最後以綠色紙膠
帶裝飾封面並寫上書名，即可完成。

地圖摺立體書。
3D map fold

📄 延伸玩法 Extension。

part 1 超簡單小書 Easy-made Books

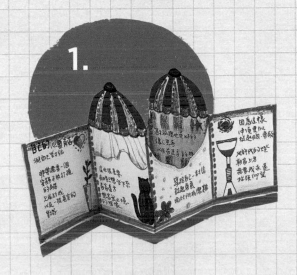

八格城堡書
屋頂可剪成半圓形。

T 形書
中間兩頁可剪造形，
比如心形。

信封小書

另用一張更小的正方形紙，再做一本迷你信封書，貼在打開的正中央。

甜筒書

另用較寬的長條紙，上下對摺，開口處以紙膠帶貼合。前頁割兩道橫線，讓甜筒書可穿出，方便收藏。

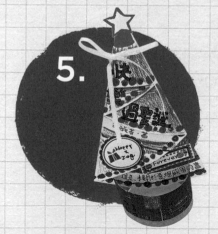

聖誕樹小書

以較厚的紙條黏成環狀，左右各剪開一半高度的直線，便可將聖誕樹小書套入，方便展示。

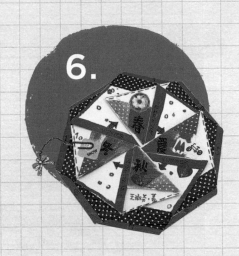

八葉書

在封面開口編號1處夾一
個迴紋針,再加一個小
飾物,以利辨識第一片
葉片開始位置。

M形斜角口袋書

另用小張紙摺四等分,只做左半邊,
貼於內頁,又多兩個小口袋可用。

六個口袋小書

從兩側邊口袋底邊,另
加貼一條較短的花邊紙
條,增加立體層次感。

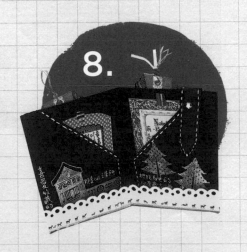

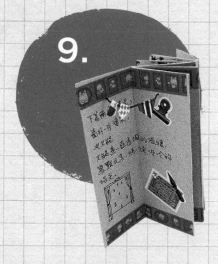

9.

相反書

在整本書上方刺一洞，從封面到封底
穿過繩子，內頁有拉繩效果，可懸掛
小飾品。

雙胞胎書

整本書可全部拉開展示，
內部也要設計。

10.

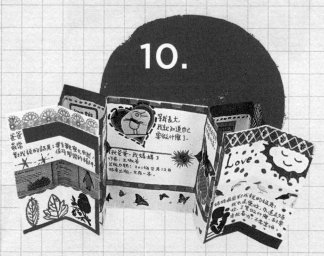

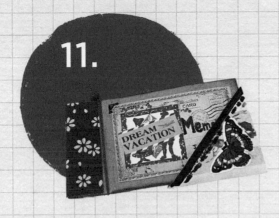

11.

十頁相本書

另做一個書角式的書套，方便收藏。

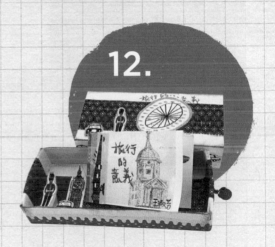

12.

十六格書

可將書裝進小盒中，
成為禮物書。

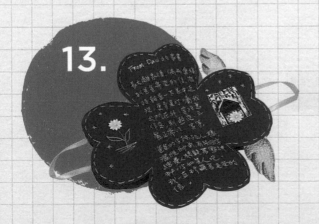

13.

翻花書

如果將書口兩邊（可翻開的兩
邊）剪成心形，內頁打開會是
幸運草。剪其他造形亦可。

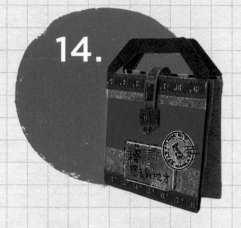

手提包書

可用正方形紙 製作，做法相同。

手錶書

封底上方中央加貼小紙
環，可穿繩子變成項鍊書。

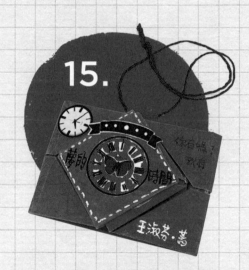

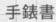

鋸齒書

X 形線可從背面摺線上，剪兩
條短直線，再向內摺入，變成
凸出。

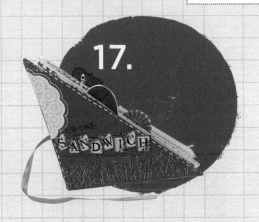

三明治書

可將封面收書口處也剪掉，在封底貼緞帶收書口。內頁加貼凸出圖案。

六面魔術書

可在第六面的下端中央，加貼一本迷你小書。

翻轉書

第一面翻至第二面或第二面翻至第三面的過程中，整本書可立起，展示時呈現劇場效果。

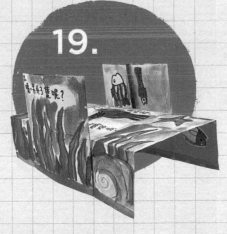

地圖摺立體書

可將四個邊角黏貼住，成為立體的框。

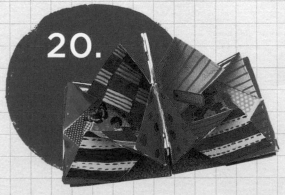

家庭與生活　BCCEF010P

一張紙做一本書
每個人都能上手的超創意小書，王淑芬教你輕鬆做！

作者	王淑芬
插畫	陳怡今
美術設計	東喜設計
攝影	傅健倫、鄒保祥
責任編輯	陳佳聖、廖薇真
發行人	殷允芃
創辦人兼執行長	何琦瑜
副總經理	游玉雪
副總監	李佩芬
主編	盧宜穗
資深編輯	游筱玲
版權總監	張紫蘭
出版者	親子天下股份有限公司
地址	台北市 104 建國北路一段 96 號 11 樓
讀者服務專線	（02）2662-0332　週一～週五：09:00-17:30
讀者服務傳真	（02）2662-6048
客服信箱	bill@service.cw.com.tw
法律顧問	瀛睿兩岸暨創新顧問公司
總經銷	大和圖書有限公司
電話	（02）8990-2588
出版日期	2014 年 10 月第一版第一次印行
	2018 年 10 月第一版第十六次印行
定價	380 元
書號	BCCEF010P
ISBN	978-986-241-961-8

訂購服務

親子天下 Shopping：shopping.parenting.com.tw

海外・大量訂購：parenting@service.cw.com.tw

書香花園：

台北市建國北路二段 6 巷 11 號　電話（02）2506-1635

劃撥帳號：50331356 親子天下股份有限公司

感謝場地提供：

家森幼兒園

孩子的地方，應該是怎麼樣的呢？有歡笑、有哭泣、有
挫折、有成功、有挑戰、有戰略、有溝通、有自己的一
個空間。臺北市捷運古亭站 3 號出口，有一家建造孩子
未來，關心家庭需要的幼兒園，台北市私立家森幼兒園。
它的標誌和學校的設計以黃色為主，因為這邊的老師相
信這群孩子將會這黑暗的世代成為明亮的一盞光。烹飪、
藝術、昆蟲、英文、蒙特梭利教學是家森的特色。
http://j-casa.4ormat.com

ivy's house life

ivy's house life 親子空間 提供 0 ～ 3 歲蒙特梭利環
境，讓孩子體驗動手做的樂趣，體驗和其他孩子互動，
進而認識自己並學習溝通。這裡，媽媽們可以互相交
流，有專業幼教人員引導孩子學習並提供親子諮詢。另
有提供健康食材的親子餐點及嬰幼兒教具！FB：www.
facebook.com/ivysspace（02-25148123）

國家圖書館出版品預行編目 (CIP) 資料

一張紙做一本書 / 王淑芬著；陳怡今插畫.
-- 第一版 . -- 臺北市：天下雜誌，2014.10
184 面；17x21 公分 . -- (家庭與生活；BCCEF010P)
ISBN 978-986-241-961-8（平裝）
1. 勞作　2. 工藝美術

999　　　103018330